西方經典美術技法叢書

油畫風景寫生與創作

凱文 · D.麥克弗森 / 著

趙董榮、李思文 / 譯

王瓊麗 / 校審

● ● ●

新一代圖書有限公司

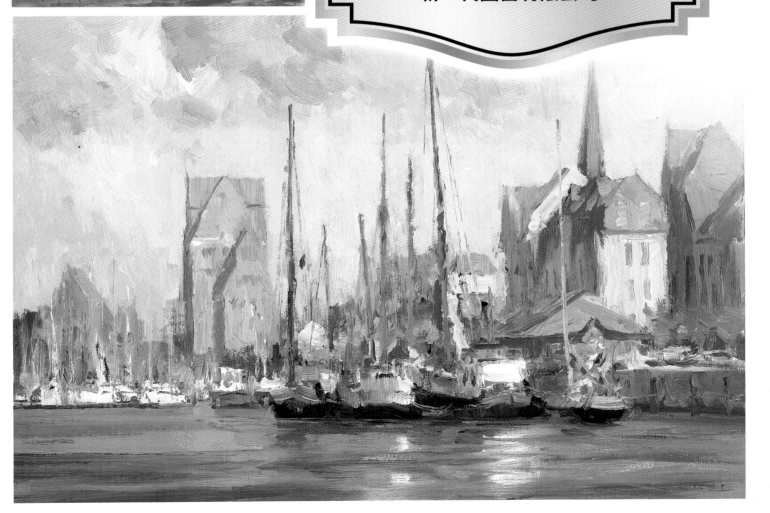

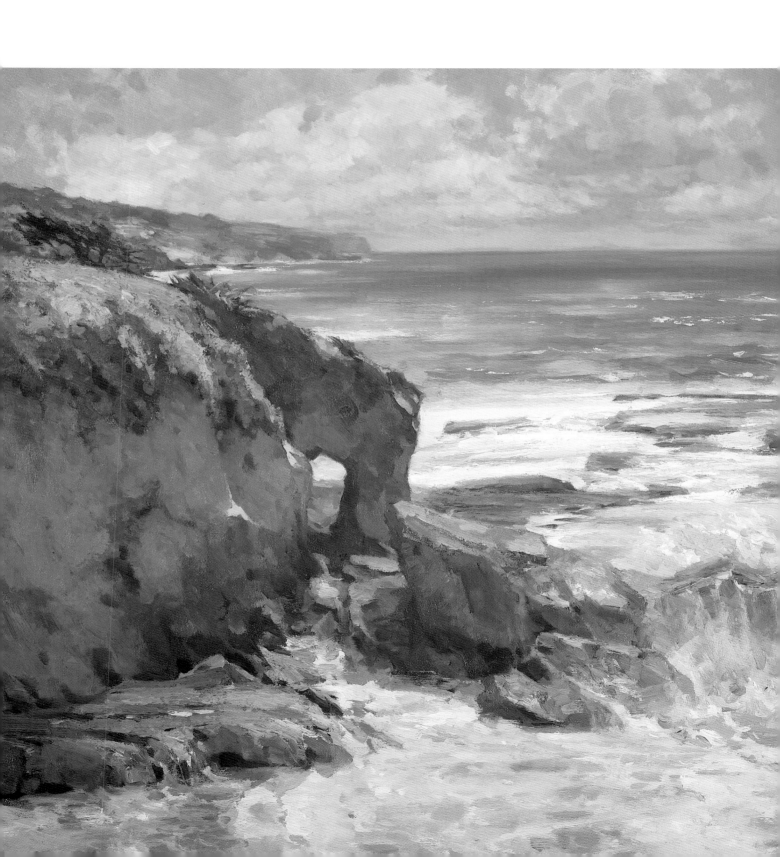

LANDSCAPE PAINTING INSIDE & OUT

作者簡介

　　凱文・D. 麥克弗森是一位著名的油畫家，也是一位很受歡迎的工作室指導老師。他是《油畫的光與色》（Fill　Your Oil Paintings With Light and Color, North Light Books出版社，1997年出版)和《池塘映像》（Reflections on a Pond, Studio Escondidio Books出版社，2005年出版）的作者。他是美國外光派畫家協會的會員，曾擔任過會長一職。他和他的妻子溫達為了描繪精彩的景色而走遍全球。他的作品經常在一些藝術類雜誌上發表，如《藝術家》、《美國藝術家》和《國際藝術家》等。

卡米諾的巴利亞塔港
(Camino De Vallarta)
6" × 8" (15cm × 20cm)

致謝

　　成立於1986年的美國外光派畫家協會確實激發了一次革命，使藝術家們重返室外，直接面對大自然。我很榮幸能成為這次復興運動的一員，並且我要感謝所有那些專注的藝術家們，他們慷慨地讓我們分享了具象繪畫中絕妙的視覺語言。

　　感謝比爾·雷柏教授（Dr. Bill Leibow）與我一同探訪了歐洲中世紀的村莊。為了用膠卷捕捉到我所需要的範例，他必須忍受陶斯（Taos）嚴寒的天氣。非常感謝裡克·雷蒙德（Rick Raymond）為我拍攝的工作室照片。

　　羅伯特·甘布林（Robert Gamblin）是美國甘布林藝術家顏料（Gamblin Artist's Colors）的主要製造商，他大方地向我們提供甘布林藝術家級畫材產品，同時還有許多材料方面的技術性意見。

　　與編輯艾·傑恩斯（Amy Jeynes）的合作非常愉快。由於我的旅途和日程極其繁忙，她需要非常耐心地等待我緩慢、零散的手稿片段。

題詞

　　藝術讓我的生活變得非常幸福，我很幸運能在我的妻子溫達（Wanda）身邊從事我所熱愛的事業。我們是最佳拍檔，這使我們的生活非常完美。與愛人一同分享人生中的起起落落並且相互信任給了我足夠的自由來追尋夢想。

目 錄

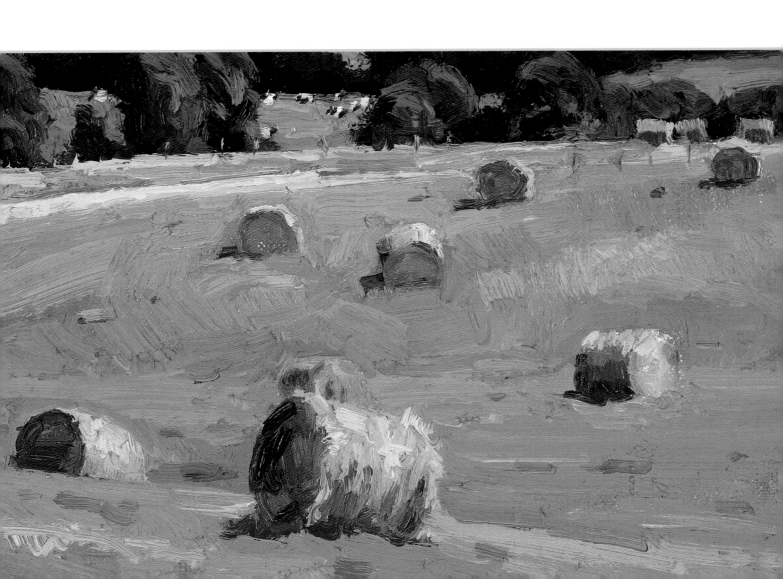

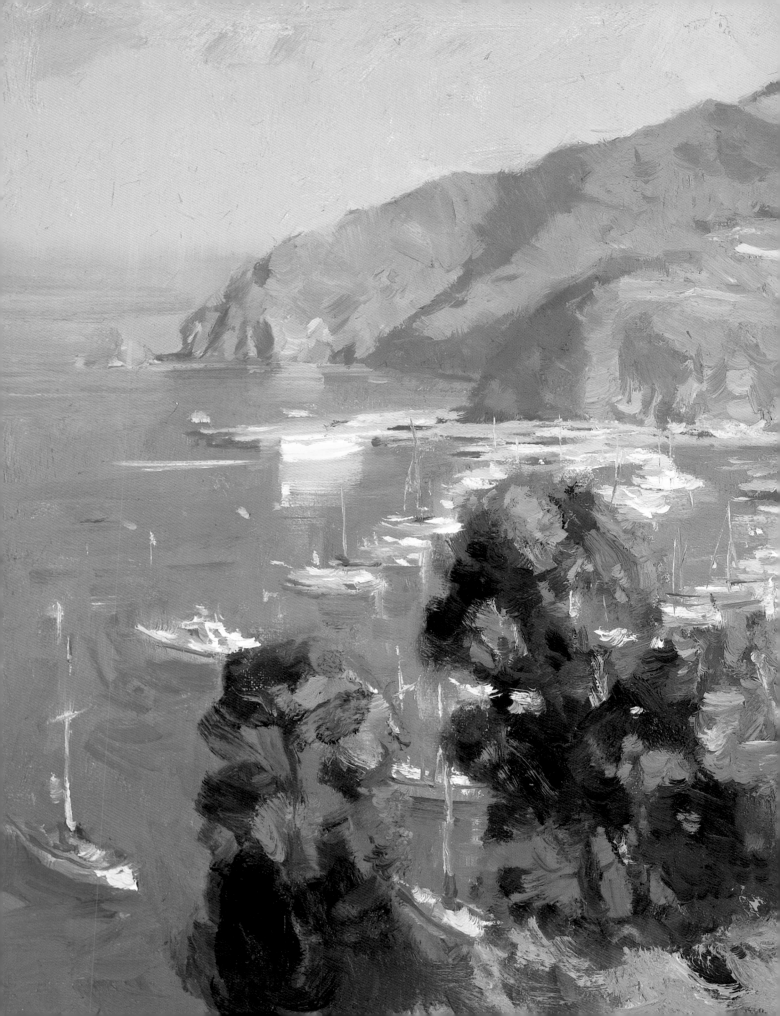

前　言

很大一部分人從事著並不需要發揮創造力的工作。事實上，整個社會試圖說服我們具有獨立創造力的生活方式不是一個明智的選擇。儘管如此，我保證不管你選擇了那個領域，藝術都會豐富你的生活。

我的第一本書《油畫的光與色》，給許多初學者和勤奮的藝術家們一些簡單的繪畫方法指導。對我而言，用藝術家的眼光欣賞世界並分享藝術的饋贈是極有意義的。

我寫本書時發現，不管是高爾夫、滑雪、繪畫或打字，總有一條學習曲線和一門新技術的掌握相聯繫。相信任何克服了這條棘手的學習曲線的人都能夠獲得創造藝術的必要知識。的確，掌握一門技術建立在自我滿足，犧牲一些樂趣及孜孜不倦的探索上，這使人在一開始就困惑其中。所以請接受學習繪畫過程中的艱難與痛苦。慶祝你才能施展的那一刻，對自己偶爾畫出的糟糕作品一笑置之。你唯一需要付出的是顏料、畫布和欣賞世界所花費的時間。

本書會促進你在戶外繪畫時直覺力的發揮。一步步的示範與工作室中令人興奮的練習會為你的戶外冒險做好準備。你會領會有限顏料群的力量，知道如何使用一個系列的限定色組合，如何使色彩、明度、形和邊緣協調融合，如何使你的藝術

更上一層樓。我主張在戶外與室內都作畫。安靜的工作室中的專注研究，對成為一個高技能、充滿激情的戶外畫家來說，是相當重要的。在戶外與室內作畫間達到一種平衡能提高藝術家進行有目的繪畫的能力。

當我在寫第一本書的時候，其中的用語 "en plein air"（法語的 "戶外"）在當時主流藝術圈中並不怎麼使用，而現在這是一個常用術語了。戶外繪畫以寫生為主。假如一個充滿好奇的藝術家想要問一些基於事實的問題，只要面對著大自然，所有問題都將迎刃而解。本書會教你如何去問這些問題。它會指導你輕鬆應對戶外作畫存在的許多挑戰。你會學到工具的使用方法以及室內與戶外作畫所遵循的原則。

過去的大師們在工作室中所創造出的心思縝密的藝術作品與我們戶外所畫的相比完全沒有失去生命力與率真。我們要探索再現戶外感受、擴展思維和改進作品的方法。

戶外畫派越來越高的聲望使得一些人認為在戶外作畫就是好的，這並不正確。我們要對自己的創作存有批評的意見，不管使用何種方法都要對自己設立高標準。我希望大家總是尋求新途徑來刺激感官，不斷用新技術來挑戰自己，始終保持著求知的精神。

Kevin Macpherson

凱文・D.麥克弗森

傑出的藝術理念常常會因為缺乏好的繪畫技巧或有效的色彩、明度安排而無法體現。但是一幅缺乏激情的好畫僅僅只是一件技術展示品和工藝品，而不是藝術品。

1

工作室，室內與戶外

我盡量讓繪畫中的材料與技法簡單明瞭。在我幾乎所有的油畫作品中——不管是風景還是肖像，室內還是戶外繪畫——我只使用黃、紅、藍、白，偶爾會用一下媒介劑，沒有比這更簡單的了。

我建議你選擇簡單的工具和材料。熟悉它們，使其與你的身心融為一體。如果費力地去使用大量材料會阻礙你創作的自由發揮。

你的工作室是你探究、嘗試、革新的實驗室，讓它成為你生活的一部分。來碰碰運氣吧。

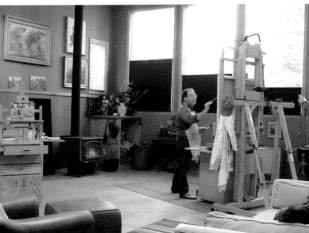

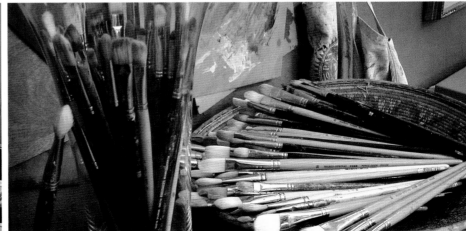

必要的畫筆

這邊所列出的畫筆是你室內和戶外繪畫的良好工具。

1. 6、8、10、12號榛形豬鬃筆
2. 4、6、8、10和12號短頭豬鬃筆
3. 4、6和8號圓形豬鬃筆
4. 3號圓形貂毛筆
5. 4號短頭貂毛筆
6. 8和10號短頭貂毛筆
7. 6號榛形貂毛筆

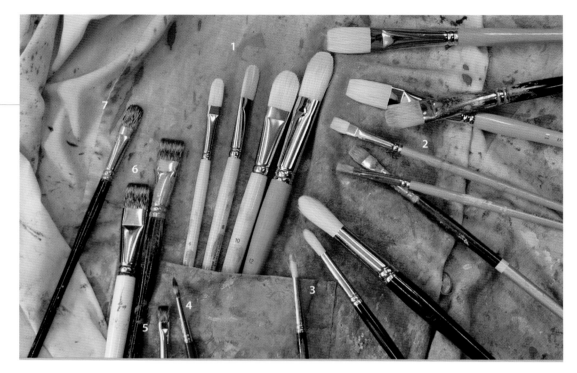

如何清洗畫筆

用紙或碎布擦去多餘的顏料。把筆在洗筆溶劑中旋轉著洗乾淨。下一步，戴好橡膠手套，把筆毛沾濕，塗上肥皂或是洗潔精，用手掌將筆搓洗。注意不要浸泡木質筆桿，但要將鬃毛與金屬箍連接的筆肚部分的顏料擦乾淨。清洗乾淨後，在筆毛上可留下少量肥皂，這能夠讓筆毛定型。用手指整理好筆形。

畫筆

這些是油畫所需的畫筆類型。

短頭畫筆。短頭畫筆的鬃毛是方形的。它能夠吸附大量的顏料，就像鏟子一樣。但是，它們可能會留下比較明顯的方形筆觸。

榛形筆。榛形筆略圓，能夠創造出豐富的筆觸。榛形筆的用途是最廣泛的。

圓形筆。能製造出一種書法的筆觸。用筆時的輕重緩急比畫筆本身的形狀更會影響筆觸的特點。

貂毛筆。貂毛筆筆頭有各種形狀。要備有一些貂毛筆和豬鬃筆。因為貂毛筆比豬鬃筆軟，所以筆觸比較平滑，同時也更容易損耗。

顏料

一組有限的顏料組合能減輕你的工作量，簡化色彩混合的過程，使色彩自然協調。以下的顏色是足以滿足你的調色板所需的一組基本顏料。

淺鎘黃（CADMIUM YELLOW LIGHT）。這種黃色在所有顏色中反射能力最強，並且最接近黃色色系的中心，它也是一種優質的不透明顏料。

淺鎘紅（CADMIUM RED LIGHT）。這是一種不透明的、溫暖而偏橙色的紅色顏料。它適用於在自然光下繪畫。把它與淺鎘黃調和，能產生一種非常明亮的橙色。

深茜紅（ALIZARIN CRIMSON）。這是一種偏冷的藍紅色。它具有很好的著色力，當調入白色時，它依然能保持色彩的鮮艷。

群青（ULTRAMARINE BLUE）。這種深藍能夠形成畫面色調的深色部分，組成完整的色階。純群青混合深茜紅會產生深而豐富的暗部（紫色實際上比黑色反射更少的光，因此它的顏色更深）。群青是少數幾種礦物顏料之一，它是完全透明的。在有限的色彩內，群青與淺鎘黃能調出最乾淨的綠色。

鈦白（TITANIUM WHITE）。它是覆蓋力最強烈的不透明白，具有很好的著色力，比其他白色乾燥的時間要快。用這種顏色製作出厚塗肌理，能夠增加光線的視覺效果。

波特蘭淺灰（PORTLAND GREY LIGHT），波特蘭中灰（PORTLAND GREY MEDIUM），波特蘭深灰（PORTLAND GREY DEEP）。這三種灰色是預製的灰色，可用黑色與白色拼混出灰色。

它們是由甘布林（Gamblin）根據孟塞爾色彩系統（Munsell color system）中明度4、6、8的中性灰調配出來的。因為它們是中性的，所以可以在明度小稿中直接使用，加入其他顏色也能輕易讓色彩產生變化。（當然，我也使用那些調色板上未用過的顏料混合成的灰色。這些灰色通常傾向於光譜中的各種陰影。）

混合黑（CHROMATIC BLACK）。這種中性黑是由互補色而來，而不是平常那些使顏色看起來髒的炭黑或氧化鐵黑。它由喹吖啶酮紅和酞菁綠精細地混合而成。因為這些顏色都是透明的，所以混合黑也具有透明性。

酞菁綠（PHTHALO GREEN）。這是一種偏冷、偏藍的漂亮的透明綠色，這種現代的綠色非常耐曬。它具有非凡的著色力，即使在混合顏料中佔有很少的比例也能保持它的特性。因為酞菁綠在混合色中的這種效力，所以在畫一些綠色東西的時候，不要隨意使用它。用有限色中的其他顏色調出綠色，然後可以用一點酞菁綠來增加混合色的強度。酞菁綠和深茜紅調和能夠產生一種

深而富有變化的黑色。

醇酸白（ALKYD WHITE）。醇酸顏料中含有油性可修正的醇酸樹脂。它可以與油畫顏料一起使用，但乾燥速度更快。為使作品畫完後攜帶方便，需要加快畫的乾燥時間時，我用醇酸白色顏料來代替鈦白油畫顏料。當醇酸白與畫面中其他顏色混合時能加快整幅畫的乾燥時間。

因為醇酸樹脂快乾的特性，所以清理畫筆要快速。醇酸樹脂一小時左右乾燥，所以你需要使用各種不同的方法來進行邊緣的處理。例如，乾刷邊緣而不是依靠濕畫法來使它們柔和，正式把醇酸白運用到繪畫中去之前，先在家裡練習一段時間。

水溶性油畫顏料

如果你對油畫顏料的溶劑過敏，或想要清洗更方便一些，你可能會對水溶性油畫顏料感興趣。除了用水代替松節油作為溶劑以外，它們和油畫顏料的使用方法是一樣的。

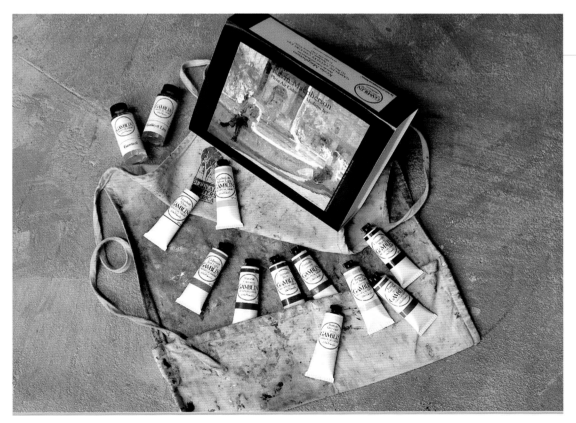

基本的油畫顏料和媒介

以下的色彩都是你所需要的：鈦白、淺鎘黃、淺鎘紅、深茜紅、群青和酞菁綠。同樣，我還喜歡加入甘布林波特蘭灰（Gamblin's Portland Greys）（淺灰、中灰、深灰）和混合黑──一種透明性很好的黑色。選擇一種類似甘布林醇酸樹脂復合媒介劑（Galkyd Lite）的調色媒介是很有用的（見16頁）。這裡列舉的是凱文‧D.麥克弗森的戶外顏料以及適用於甘布林藝術家顏料的配套媒介劑。請記住，不管使用何種品牌的產品，所有顏料最好都用同一個牌子，這樣色彩的流暢性會保持一致。

至於繪畫表層或是基底支撐物，你可以自己購買材料來繃畫框，或者選擇繃好的內框、石膏板和油畫板。戶外作畫我傾向於使用油畫板，因為它們更輕，且不易損壞。在工作室，我一般使用大於16″×20″（41cm×51cm）的內框。

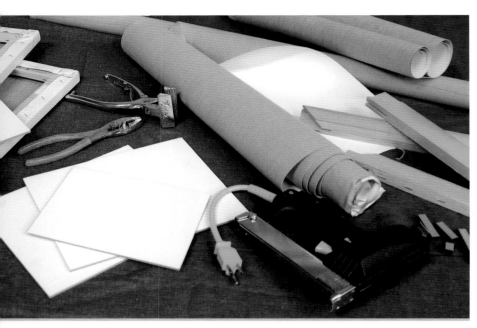

繃畫布的材料

繃緊畫布只需要幾樣工具（這裡列舉的有普通的鉗子、畫布鉗、釘槍和畫布框橫砌門）。並不是說購買繃好的畫框不好，只是自己動手做材料準備會更加專業。

關於畫布

畫布可以是棉、亞麻或聚酯的，上過底料，或沒上底料的。在找到最適合你風格的畫布之前，需要不斷試驗各種類型與品牌的產品。我喜歡亞麻布的韌性，它能夠防止繪畫表層的開裂。因為它表面有些細微的紋理，這能夠讓畫看上去更豐富、自然和統一。

畫布的質地從光滑到粗糙，各不相同。在肌理豐富的畫布上，筆觸能夠"跳躍"，顯露出底層色彩並產生一種有趣的效果。記住，畫幅較小或刻畫精細的作品不適合使用紋理過於粗的畫布。

預製油畫板

製作油畫板是一種上過丙烯底料的樺木膠合板或是優質且沒有經過處理的梅森奈特纖維板。它的表面可以打磨平滑或帶有明顯筆觸與調色刀痕跡。用丙烯底料製作的塗層要比油底塗層的亞麻布吸油性更好。等畫面全部乾燥後進行上光以形成一個統一的表面。

畫布板

當你在戶外攜帶繪畫材料時，畫布板能最大限度地減輕重量、減小體積。最近幾年有更多優質品牌的畫布板相繼出現。雷瑪油畫板（RayMar Plein Air panels）便於旅行或工作室存放。

最薄、最輕的復合畫板（multi-media board）是環氧樹脂黏合紙纖維製成的。你可以在板上直接繪畫，而要避免損傷它脆弱的表層，可以用聚乙烯醇膠把畫布粘在板上。如果要使板更堅固一些，可以在後面綁上硬紙板。

專業書籍和網站上會告訴你許多如何準備畫板的有用信息。我的《油畫的光與色》也列舉了在樺木板（birchwood）、加特板（Gator Board）和梅森奈特纖維板（Masonite）上固定畫布的步驟。

加特板（GATOR BOARD）上固定畫布

和油畫板方便的特性一樣，這邊還有一個更輕便的選擇：準備五塊16″×20″（41cm×51cm）的加特泡沫板和一些裁剪好的14″×18″（36cm×46cm）的畫布。用遮蔽膠帶將畫布固定在加特板上，周圍留2″（5cm）左右的邊，這易於後面畫布的拉伸。畫乾後把它們移開，再貼上空白畫布。運送畫時只要把它們夾在幾張蠟紙中，卷起放到硬紙管裡就可以。50張畫布能夠很輕易地層疊後卷起來，之後在家再將它們展開處理。

我建議在將一張完成的畫繃上油畫內框時，可以將畫面朝上，用圖釘沿著布紋在畫布每個角上戳個小洞。再將背面翻轉朝上，用鉛筆將這些點連成一條線，在繃畫上框時可以利用這些線。

調色板

我喜歡將顏料與中間明度的原木調色板進行對比。使用一個可附著、可折疊，並能安裝在法式畫架上的調色板。展開它時可以有空間來放畫筆、紙巾和松節油。在繪畫後期，將調色板折疊起來能保持顏料的新鮮。

每次使用完調色板後，我會用調色刀將剩餘顏料刮去，用浸過松節油的棉紙擦拭調色板，這樣板上會留下一層薄膜，乾後會呈現玻璃般的表面。新的木制調色板要用油、松節油和少量油漆薄薄地刷上幾次，直到木頭表面幾乎不能滲透顏料為止。

不管你使用哪種調色板，建議選擇表面積較大、有足夠空間能調出乾淨顏料的調色板。有些人更喜歡白色調色板，這樣能更好地判斷顏色。手持調色板比較好，因為它能在調色時進退自如。

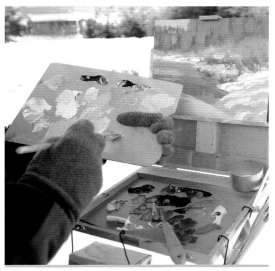

我的調色板
我使用的便攜式工具箱（ProChade）（見20頁）包括一個附加的可拆卸的擴充調色板。這裡我在手持調色板上調"亮色系"顏料，在主調色板上調"暗色系"顏料。可拆卸的調色板方便你隨時停下來，並保持靈活性。

色彩觀察器

當你試著去判斷自然界中大量色彩的時候，色彩觀察器非常有用。通過從小洞中觀察景色，你可以不受干擾地觀察並評價景色中特別的色彩。一些觀察器上有灰色的色階參照，這能讓你去判斷相對明度。你可以購買或者自己製作色彩隔離器，只需要在白色、黑色或中性灰的卡片上挖一個小孔就可以了。

取景框

從取景框中看風景，能體驗不同的構圖安排。當你面對戶外豐富的景色時，畫局部景色會比畫全景更好一些。取景框能夠幫助你觀察局部。空的長方形框架，甚至是幻燈片框都能充當取景框。

其他有用的物品
商店買的色彩觀察器很有用，一些帶有小洞的物體也能充當色彩觀察器（例如手柄帶有小洞的調色刀）。

一面鏡子能讓你看到畫面反轉的形象，這能夠給你提供一個嶄新的視角。黑色的線繩是一種很好的明度對照物。捏住線繩的一頭，將它放置在一塊單獨的深色區域前，這樣可以看出這個區域與黑色比較之下的真實色彩。有時候，我也用黑色框架眼鏡來代替線繩。

取景框
在厚紙板上裁挖一個方孔來做取景框，可以根據不同的畫布比例來製作多個取景框。

溶劑

使用無味礦物溶劑來代替松節油能減少你吸入溶劑揮發物的風險。我使用甘布林公司的無味礦物溶劑（Gamsol），因為它高度精製且不含有害的芳香精成分。

我推薦使用礦物溶劑來清洗畫筆。現在管裝顏料裡含有足夠的油，所以就沒必要加入溶劑使顏料更加流暢。過多的溶劑會使顏料層脆弱。你可以用媒介劑（參見下面內容），而不僅僅用溶劑來畫薄的底層。如果想要減少畫面乾燥時間，可以用溶劑來稀釋一下顏料。

媒介劑

在直接畫法中，媒介劑的主要目的是稀釋油畫顏料以增加其流動性。同樣，媒介劑也能減少乾燥時間。保持顏料濕潤，就有足夠時間來描繪邊緣。我偶爾也會在底層繪畫中使用媒介劑。

甘布林醇酸樹脂媒介劑（Gamblin Galkyd）和甘布林醇酸樹脂復合媒介劑（GalkydLite）這兩種媒介劑能形成堅固的色膜，並且能用無味礦物溶劑稀釋。甘布林醇酸樹脂媒介劑能夠代替普通乾性植物油媒介劑，加快油的乾燥時間。甘布林醇酸樹脂複合媒介劑比甘布林醇酸樹脂黏性弱一些，它的黏性與由傳統的達瑪樹脂、精煉亞麻油、繪畫松節油構成的三合油類似。

類似醇酸樹脂白顏料（見13頁），甘布林醇酸樹脂媒介劑也會很快使顏料乾燥，這就需要快速清理畫筆。

凡尼斯

最終凡尼斯能保護畫面免受煙霧灰塵的侵害，它也能使畫面統一，使光亮不一的表面變得光澤均勻，讓色彩更飽和。為了將來的維護與修復，凡尼斯必須是可逆的。我喜歡用甘布林凡尼斯（Gamvar），因為它不會發黃，在必要時可以用溫和的溶劑清除。

補筆凡尼斯比繪畫用凡尼斯更稀薄一些。繪畫時，它可以使晦暗的地方變亮，使色彩更鮮艷。在畫面完全乾透進行最終上光前，它也可以作為臨時凡尼斯使用（最後上凡尼斯之前，畫面要乾燥6-12個月）。

其他一些便於使用的物品

嬰兒柔膚巾或濕紙巾。它們能夠輕易擦去手上、衣服上，甚至是汽車坐墊上的濕顏料。

溶劑、媒介劑和凡尼斯
我的大號錫製溶劑罐具有分離功能，可以讓髒顏料沈澱下去，使乾淨的洗筆溶劑保持在上層。我會將髒的溶劑倒出來放進舊玻璃瓶中。我用小杯子或瓶蓋來盛放媒介劑。

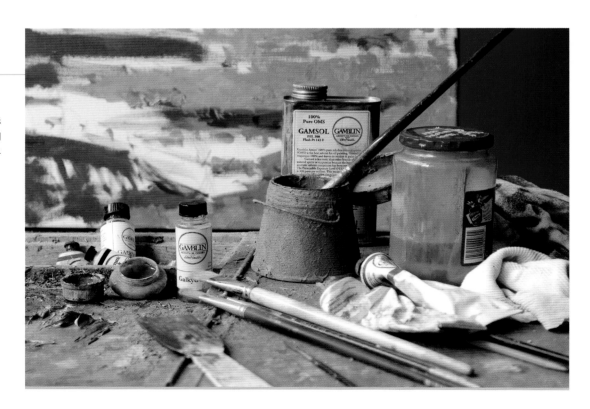

去污劑。在繪畫裝備袋中放上袋裝或去污劑，它們可以去除衣服上的顏料。

碎布。不管是在畫布上修改，著色還是定調子，用舊棉布或T恤擦拭比較好。

調色刀。這裡是調色刀的一些用法：調和顏料，清理調色板，刮除畫面需要修改部分的顏料，在局部增加有趣的肌理。

棉紙或紙巾。我發現棉紙比紙巾更便捷，因為抽一張新棉紙要比展開一塊毛巾更快。

溶劑杯或洗筆罐。把一個小罐子套在調色板上會比較方便。一個雙耳壺，一個能盛放用來稀釋顏料的乾淨溶劑，另一個中較髒的溶劑用來清洗畫筆。在工作室中，我有一個較大的溶劑罐，它有一層隔網，通過摩擦畫筆來清洗。然後顏料顆粒會沈澱到罐子的底部。頂部有鎖扣的洗筆罐可以防止搬運過程中液體泄漏。

擠色器。它能更有效地將顏料管裡的顏料擠乾淨。

擠色器
擠色器確保你徹底使用顏料。

在部分乾燥的畫上再次繪畫
有時候，你可能想要在乾燥的畫面上繼續濕畫法。首先，可以用細砂紙將畫輕輕打磨，這能夠在對畫作有較大的改動時，避免在不必要的地方出現一些肌理痕跡。戴上一次性的橡膠手套，在畫面上搽薄薄的一層甘布林醇酸樹脂復合媒介劑（Galkyd Lite）。這對底層繪畫起到黏合的作用，然後你就可以在這層上繼續繪畫了。

幾乎每一個藝術家都希望有更大的工作空間。不要讓空間的不足阻礙你的努力。許多藝術家花費大量的時間和金錢設計並打造一個完美有序的繪畫工作室，這是為了避免繪畫時陷於忙亂的雜務中。

必需品

一個多功能的工作室需要這些基本用品：

一個畫架。 我工作室的畫架是休斯3000（Hughes 3000）。它適用於各種尺寸的畫布，並且易於升降翻轉，便於較大尺寸的畫布。

足夠的空間。 你應該有足夠的空間從畫架往後退，這樣可以整體觀察和判斷自己的作品。

擺放基本物品的地方。 帶有抽屜和架子的桌子或餐廚手推車便於操作並提供了一個良好的工作平面。

窗戶光源。 朝北的窗戶有著最理想的光源，因為北面的光與日光最一致。北面的光比較冷，就像在陰天一樣。直射的陽光會直接照射南面、東面和西面的窗戶。注意陽光進入你的工作室時，會反射許多物體表面的色彩，改變室內色彩氛圍。我會利用穿透窗戶的直接光源來畫靜物，但是這種光很快就會發生變化。

人造光。 陰天可能會光線不足，或許你是一個夜貓子畫家，習慣於在晚上找到靈感並躲避白天的繁雜，那麼把色溫恰當的日光燈泡固定在天花板上來補充窗戶光線。你可以用一些熾熱的光，這會讓人感覺更溫暖，也能平衡其他冷色光源。要用同樣的光線照亮繪畫的對象、畫架和調色板。

畫廊
在工作地點掛上藝術作品，這能讓你在繪畫時保持良好的心情，同時也能展示你的成果。

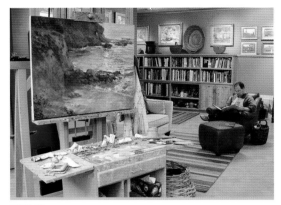

圖書館
讓藝術類的書籍離你更近一些，這樣就能更便於參考，也更易於靈感的啟發。

我的工作空間
我喜歡在畫架前放一個移動式小畫櫃。這能讓我與畫布有一個手臂的距離，因此我就能在工作中看到整幅畫面。電腦就在附近，我能隨時隨地查閱數位照片。

以下這些也非常必要……

如果空間允許，你會發現工作室中其他一些東西也很有用：

一面大鏡子。從鏡子裡觀察畫面會讓你用一種全新的角度來審視你的作品。

櫥櫃。顏料、凡尼斯、丙烯底料、紙和其他一些物品可以儲存在這裡。

幻燈片貯存夾。把以前的繪畫做成幻燈片保存，就可以記錄自己的作品，同樣如果有機會的話，它們可以複製出版。

用於懸掛已裝外框作品的空間。

一台電腦。電腦對做筆記、通信和記錄很有幫助。寬大平整的屏幕非常適於觀看數位參考照片。

一台立體聲音響。繪畫過程中讓你的工作室充滿音樂的氣息。音樂具有強大的感染力，它能把你重新帶回戶外繪畫的地點。

存放靜物道具的架子。去跳蚤市場搜尋玻璃器皿、陶器、絲綢花等任何具備有趣肌理、色彩、形狀或光澤的東西。

書架。各種各樣的藝術類書籍能給你提供說明、解疑建議與靈感。

一個繪圖桌。繪圖桌是我在做廣告的時候留下來的，但我發現它在繪畫或畫草圖時依舊很有用。

裝框的空間和裝框必需品。我有一個比較大的可以旋轉並鋪有毯子的工作台，用於裝訂框和運送時的打包。

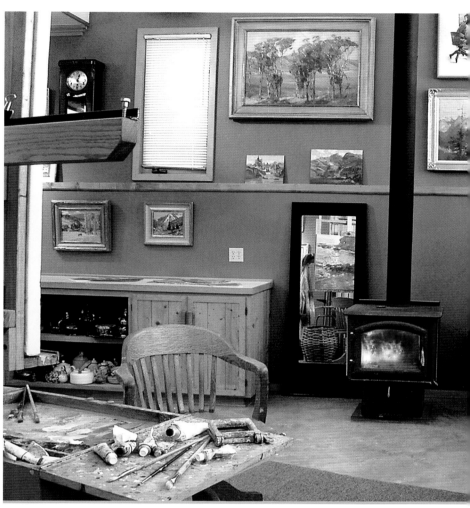

仔細琢磨作品

在畫架後面有意識地放上一面鏡子會讓你在繪畫過程中產生新想法。顛倒的圖像會顯示出畫面不足，例如那些不需要的斜線。

讓你的工作室時刻保持充足的儲備

手頭要有充足的備貨。例如，顏料、各種類型的畫板、繃好的畫框，便宜的、質量好的和專業型的都要有。缺乏靈感的時候，可以繃繃畫布，給畫布上底子或是整理備貨。這樣，當你開始畫畫時，就不會被那些必需的準備工作打擾了。

歸檔和裝框

我會給完成的作品拍照命名，歸檔整理。同樣的我也整理風景參考照片。至於裝框，我有一個鋪上毯子的、可以旋轉的工作台。

戶外工作裝備必須極度輕便，尤其當你計劃乘飛機、公交、火車或租賃小型汽車外出時。

戶外繪畫時裝備輕便可以讓你較快速地對景色變化作出反應。戶外最激動人心的光經常出現在清晨或傍晚，那是光影變化最快的時候。準備工作和繪畫必須非常迅速。

在這個領域這麼多年，我還是保持著在外出前列一個清單和復核物品的習慣。

法式畫架或"POCHADE工具箱"

法式畫架是一個木製畫箱，它能夠快速變為一個堅固的包含調色板的畫架。畫箱腳可以調整以適應凹凸不平地面的各種高度。也有一些便於旅行和遠足的尺寸小一半的畫箱。把錢花在這類優質而便捷的作畫工具上是值得的。法式畫架在室內繪畫時也非常適用。

一個pochade箱是帶有嵌入調色板的小型繪畫箱。我的ProChade畫架（左邊展示的）包含一個三腳架，你可以把畫箱放到三腳架上。一個快速拆裝的三腳架會讓組裝更快更方便。

油畫板

參考14頁的多種選擇，挑選適合自己的復合畫板。"輕便"是關鍵。

油畫攜帶箱

帶槽溝的油畫攜帶箱對運送未乾的油畫來說是很必要的。選取一個輕巧的能搬運多種不同尺寸畫布的攜帶箱。例如一個16″×24″（41cm×61cm）的攜帶箱能容納任何有一條16″（41cm）邊長的，但整體尺寸比16″×24″（41cm×61cm）更小的畫布，例如12″×16″（30cm×41cm），16″×20″（41cm×51cm）或是16″×16″（41cm×41cm）。RayMar和Easyl是輕便且價格合理的油畫攜帶箱。

顏料及必要的繪畫工具

旅途中帶好足夠的材料，因為繪畫材料並不是隨處可以買到的。

顏料。在每個管裝顏料外面包上有氣泡的紙或很輕的泡沫紙，然後裝進食物封口袋裡封住。這能夠避免行程中震動時互相撞擊，導致顏料流出弄髒行李。

小罐的松節油。在飛機上不允許攜帶易燃物，因此帶好足夠你每天所用溶劑量的空杯子或容器。出發之前，查詢在目的地能買到藝術材料的商店。

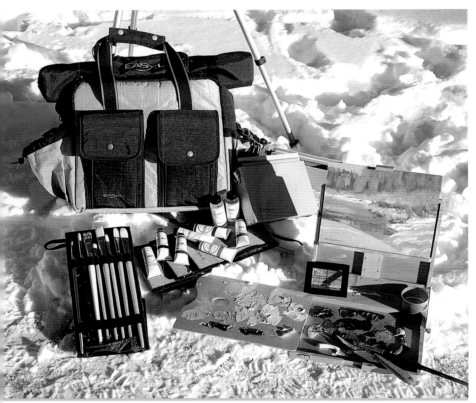

比爾·雷柏（Bill Leibow）拍攝

我的"PROCHADE工具箱"

我為Artwork Essentials（www. Artworkessentials.com）設計了ProChade戶外繪畫箱。它包含一個prochade箱，一個帶槽溝的箱子，一個有內襯的筆袋和一個裝一切必須品的袋子。這個袋子必須符合聯邦航空部門規定的手提行李攜帶準則，並且重量在10磅（4.5kg）以下。展開可拆分的調色板能為其他物品或是調色提供額外空間。可調節的支架能夠支撐各種尺寸的油畫板，高度最大為10英寸（25cm），寬度不限。

紙質調色板。雖然紙有一點吸收性，但這是一次性的調色板，便於攜帶。

速寫本。對畫小幅速寫和記筆記很方便。

取景框。戶外風景是全景式的。從取景框中觀看能幫助你截取並簡化眼前的風景。一些小框架也能作為取景框使用。一個空心的35mm的塑料幻燈片非常適用，或者你也可以根據畫布尺寸用一小片硬紙板裁一個中空的長方形框子，它的比例要恰當。

可擦記號筆和透明塑料薄片。將後者像窗玻璃一樣貼在取景框上。閉上一隻眼，穩住取景框，用可擦記號筆畫出你看到的風景。可擦記號筆能擦乾淨再利用。用這種方法能快速描出景色，在二度空間平面上畫出主要的物體。

其他需要攜帶的東西

· 充足的飲用水。
· 防蟲噴霧。我有時候朝地上噴灑防蟲噴霧來驅除骯髒的火螞蟻、蚊子、黃衣小胡蜂、叮人蟲和蒼蠅。它們會影響你集中精力繪畫。
· 照相機。
· 易攜帶的鏡子，它能讓你從一個全新的、相反的角度來審視畫面。
· 垃圾袋。
· 鉛筆。
· 削筆刀。
· 一個不需手提、由電池供電的頭戴探照燈。它能在野營裝備商店買到，你在畫夜景時，可以用它照明、檢查畫作。
· 一個可夾的、由電池供電的看書燈。畫夜景時，它能照亮畫布和調色板。
· 折疊凳。坐下來畫畫會很舒服，但是你必須確保定時站起身，退後觀察，將畫面與景色進行比較。
· 雨傘，把它夾在畫架上，能為畫布、調色板以及你自己遮擋陽光。
· 一部手機，便於緊急情況聯繫。建議在一些不

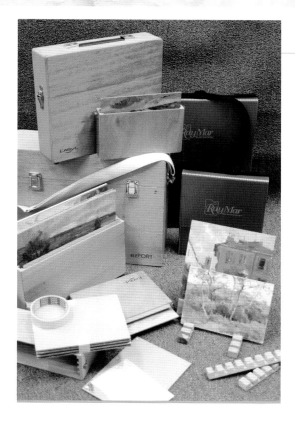

油畫攜帶箱

要將未乾的繪畫搬運回工作室，畫布搬運器或"帶槽溝的箱子"是非常必要的。你也可以將未乾的油畫層疊起來，它們之間用橡膠墊腳墊好，然後再將它們捆綁起來。

夠安全的地區與夥伴一起作畫。
· 名片或個人簡歷，用於向那些潛在的贊助商發放，他們可能對你的作品充滿著興趣。
· 鉗子，用於打開那些難以開啟的管裝顏料。
· 膠帶。
· 一個小型氣泡水平儀，在不平整的地面上測量畫架是否水平。
· 一個指南針來預測太陽的位置。
· 彈簧索。
· 沙灘繪畫時的防水布。把作畫工具放在防水布上，能防止沙子沾在畫具上。
· 蠟紙，用來隔離快要乾的繪畫。
· 折疊式尼龍汽車擋風玻璃遮陽傘。它輕巧且便於儲存，把它楔入或是夾在畫架上能避免調色板曬到陽光。你同樣也可以用它來代替塑料防水布，把物品放在上面可以使它們免受塵土和潮濕的沾污。

航空旅行小提示

· 在每一件行李上寫上你的姓名、地址、旅館信息。這會便於你找到行李。

· 如果你隨身攜帶畫箱上飛機,不要在畫箱裡放東西。把所有的調色刀和顏料放在托運行李中。飛機上不允許攜帶刀具。管裝顏料會有氣味,有時候不能通過安檢。

· 照相注意事項:在目的地購買並處理膠片。新的航空安全程序使照片更易受到X光侵害。膠片遭受複雜的X光照射會加重毀壞。

我使用數位存儲卡和磁盤,因此沒有甚麼問題。

如何準備行

一個背包會讓你的生活更簡單。如果想要功能更齊全的,那麼就選擇帶有輪子和拖曳柄的背包。

穿甚麼

衣服顏色最好是中性色,不要選擇白色。明亮的光線和顏色會反射到畫布上,使你難以分辨色彩。例如,一件白襯衫反射的光線會太刺眼。

為了站得更舒適,鞋子要便於行走和站立,穿衣要多層穿法,在氣溫變化時就能做好相應的準備。

做好防曬準備。戶外繪畫會感覺時間過得很快,但事實上你已經在太陽底下站了好幾個小時。戴好帽子,塗好防曬霜。我不建議戴墨鏡,這會難以判斷色彩和明度,而偏光墨鏡會產生不自然的效果。

隨時做好下雨的準備。帶好能覆蓋你以及背包或行李的雨衣或鬥篷。小雨時你還能在屋簷或是雨傘下繼續畫畫。帶好一個大的園藝垃圾袋,如果雨大了它能蓋住你的背包。

多功能行李包

在田野作畫,一個帶輪子的背包是最好不過的了。我們可以根據需要背或拖。我隨身帶好油畫攜帶箱,所有我需要的東西都放在背包裡。

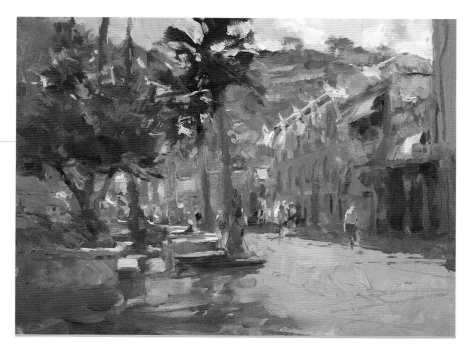

展示我們的色彩（習作）
(Showing Our Colors) (Study)
9" × 12" (23cm × 30cm)

戶外習作，室內繪畫

這幅小習作是用了一段時間在戶外完成的。我很喜歡這幅畫並期盼著作一幅更大的。第二天我準備了一塊大畫布，這塊畫布比我通常戶外繪畫用的要大一些。前一天的練習讓我構圖更容易了，因為我已經解決了許多畫面問題。

第一天我沒有完成這張大畫，接下來的雨天讓我不能在戶外繪畫。回到工作室，我以最初的習作和照片為參考，完成了這張大畫。

展示我們的色彩
20" × 24" (51cm × 61cm)

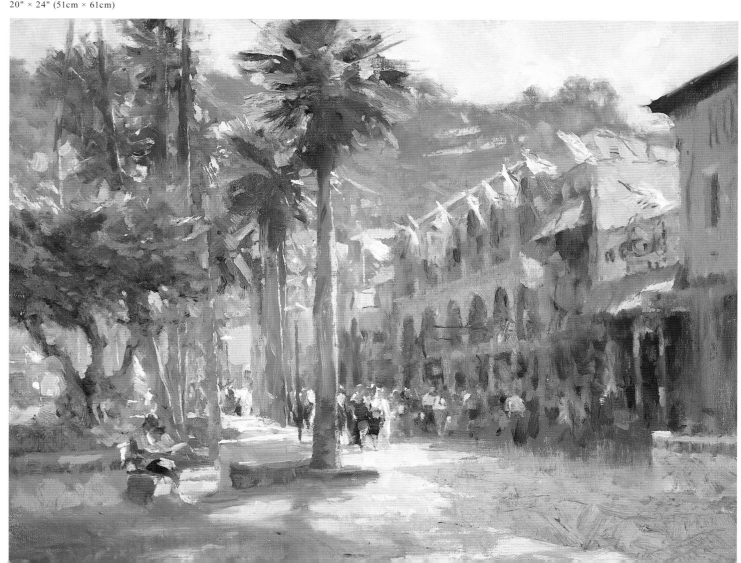

2

技法

　　第一章我們討論了選擇合適的顏料和畫筆。本章是有關學習如何使用它們。有了這些練習，你會在調色與用筆上得心應手，讓你的雙手、想法與視覺得以擴展與延伸。

　　實踐了本章的練習與建議，你會學到如何使用你的調色板，領悟到色彩的力量。同樣也可以試試我在29頁中描述的濕畫法。當這些調色與繪畫技法得心應手了，你將更富創造力，更激情地表現出瞬間感覺。

　　我並不強調筆觸，因為我相信，我們的目的是用恰當的色彩和明度來表現抽象的形態。不要毫無根據地空想，華而不實的筆觸僅僅只是留下印記而已。

你的畫筆就是色彩指揮棒。
你就是一名繪畫指揮家。

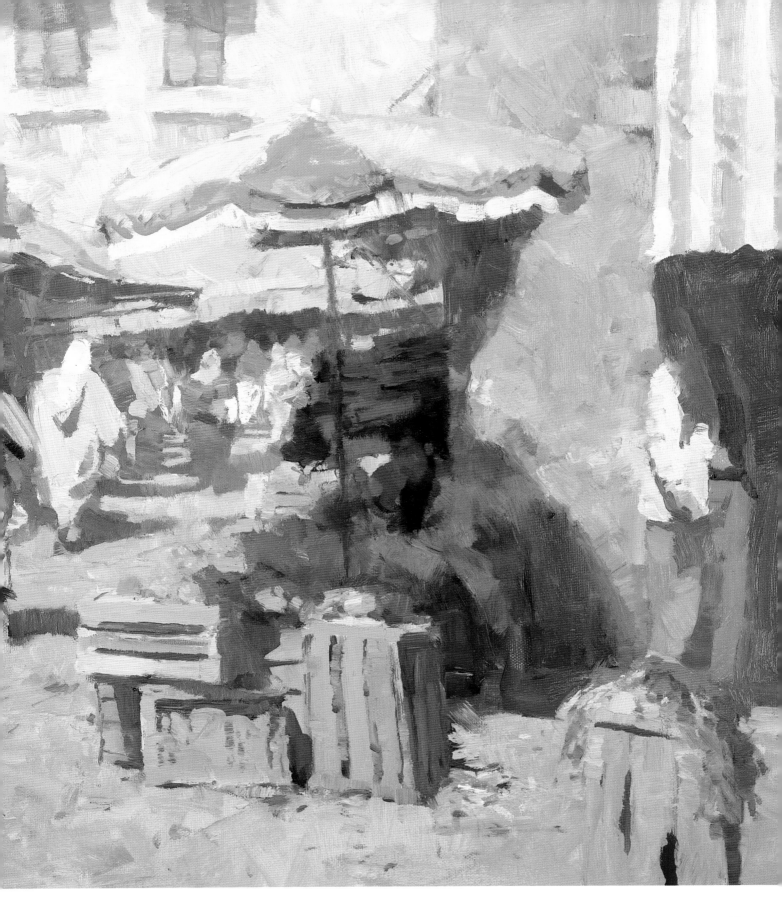

1.準備

　　每次繪畫時將你的顏料擠在相同的位置。要充滿激情地繪畫,跟上自然界轉瞬即逝的變化,你必須知道每個顏色在調色板上的確切位置。

　　如果你的顏料黏稠度相同,調色會非常方便。顏料太乾,會失去畫面的韻律。你需要用筆來"抓取"顏料並且很快進行調色。通常同一品牌的顏料,黏稠度會比較相似。如果你需要調整顏料的流動性,可以加入一點亞麻油或是媒介劑,用調色刀來調和。

限定色的力量

用一組有限的顏料來作畫的自由要多於限制。使用三種顏色和白色,就能調出繪畫需要的所有色彩和明度關係,你也就真正地理解了這個過程。

如果你並不確定有限色是否足夠,那麼試試這個實驗。在調色板上擠上這六個基本顏色(淺鎘黃、淺鎘紅、深茜紅、群青、酞菁綠和鈦白),然後擠上其他你喜歡的管裝顏料,試著用這六種顏色去調出那些管裝顏料的色彩。一旦你學會了如何調配那些顏色,就有信心去使用這組限定的色彩組合了。

預先混合間色

在開始繪畫之前可以事先調合出最適合的橙色、紫色或綠色等間色與過渡色,這樣可以使你逐漸適應使用限定色組合作畫的方式。

2.混合

　　用調色刀先調出乾淨的間色和過渡色。用調色刀調最純淨的顏色,調其他顏色前要將刀清理乾淨。

　　當用畫筆調和明亮、乾淨的顏色時,要在畫板的單獨位置用乾淨的筆進行調色,也可以直接在畫布上調色。

　　盡量多調一些顏色。稠醬狀的顏料通過一些改變能夠成為其他有用的混合色。不要擔心因為一小塊區域而浪費過多的顏料。

3.比較

　　在上畫布之前,在畫板上將相鄰的兩種顏色混合併與原來的顏色相互比較。

　　有時候在調色板上看上去色彩準確了,但到畫布上再看時,還得根據需要作些微調。在確定一個色彩前你需要問這四個問題:淺了嗎?深了嗎?暖了嗎?冷了嗎?

4.調整

　　將一個顏色調準確需要花費一點時間。在調

整顏色時不要猶豫：這個顏色多了，那個顏色多了，反反復復直到調準為止。每次調整時，你就要重新問一遍自己：淺了嗎？深了嗎？暖了嗎？冷了嗎？

　　在深色混合物裡加入少量的白色使它看上去更有情調，色溫更加明顯。

　　加入很多白色能使混合色變亮，但同時也使它變冷了一些。在調整的時候你必須意識到這個問題，因此提亮混合色需要加入更多的暖色。

如何改變混合色
調整混合色的大部分工作是在調色板上完成的。當你改變混合色的色彩和明度時，留下一些現有混合色，然後在它旁邊調出新的混合色，這樣你就能將兩者進行比較了。

5.再利用
　　當你完成色彩混合後，將它們聚在一起調出各種灰色。把這些灰色擱在調色板一邊。與其用白色來調出一個中間色還不如用這些灰色來代替。這些灰色和原色是協調的，因為它們是用原色調和出來的，而自然界中大多數色彩是由灰色組成的。

如何保留灰色
你可以買一些空的，底沒有封口的顏料管來儲存沒用過的灰色。在繪畫結束後，蓋上空管子的蓋子，用調色刀把灰色從管子開口的底部放進去。把顏料管蓋子那一端朝桌面敲擊，使顏料從底部往前面壓緊，移除氣泡。最後把管子底部捲緊。

繪畫對象不應支配你的筆觸。例如葉子，不需要畫成一片片；草也不用模仿成纖細的、起伏的筆畫。相反要根據色點與水平面的變化來思考。考慮好整體的形和佈局，然後用正確的色彩和明度填入這個形，可以使用任何你想要的筆觸。這個方法會讓你的畫面更生動、更自然，少一些刻板。

但筆觸仍然是很重要的。厚重的肌理筆觸會產生向前的感覺，輕薄的筆觸則是後退的。明白畫筆種類如何影響筆觸是非常重要的。

· 短頭畫筆（方形）的筆觸是輪廓分明的。它們會產生一種很明顯的、重復性的筆觸。

· 榛形筆的筆頭是圓形的，它有很多種類。我認為榛形筆的用途最廣泛。

· 圓頭筆提供一種自然的、如書法般的筆觸。我喜歡用圓頭筆，因為它們對筆觸特點影響最小。用筆的力量會使筆畫發生變化。

· 紫貂筆也會產生許多筆觸。這種軟筆形成的是平滑的筆觸。

需要花費一點時間去適應陌生的畫筆樣式。如果筆觸都一樣，你的繪畫看上去會很統一，但是也會顯得不豐富。將各種形式組合起來運用，一開始用短頭畫筆來起稿，然後用榛形畫筆，最後用一些軟的紫貂筆。

還要意識到筆畫的方向會改變色彩在視覺上的明度。不管是深是淺，當明度非常接近時，這點是顯而易見的。筆觸創造出一種結構上的肌理，這種肌理可以形成高光，投射出極小的陰影。但這會導致明度的改變，對畫面上相近明度的部分是不利的，例如天空。

畫筆vs調色刀

使用調色刀作畫會迫使你放棄用筆技巧來獲得畫面正確的色彩和明度。但僅僅用調色刀畫畫是有局限性的。調色刀能形成的顏料"筆觸"太少了，會使表面肌理過於單調。兩者都嘗試一下，如果你只習慣於用畫筆或是只用調色刀，你就要對這不舒服的學習過程做好準備。一開始使用陌生的工具會覺得棘手，但不要放棄！

觀眾們把經過深思熟慮的筆觸作為藝術家果斷個性的象徵。

濕畫法

濕畫法需要更多顏料，更少的松節油，將較厚的顏料蓋在底層濕的顏料上。濕畫法需要練習，顏料保持濕潤的時間越長，用來處理形與邊緣的時間就越多。如果畫面某個地方乾了，你必須大面積地返回來重新回到濕畫法，或順著已乾底層轉變為另一種有著輕微區別但卻適用的形式。兩種方法都可行。乾顏料層層堆疊形成有趣的效果會讓一些技法和風格從中獲益。

精力充沛地繪畫

握住畫筆手柄的尾部。（你花了許多錢買畫筆，那麼就要用到它的全部長度。）當你這麼做時，不僅是手腕，手臂與身體都處於運動狀態，要讓流暢的、有力的畫筆動起來。這就需要你往後退，這樣你就能更好地看到整幅作品。

你的站姿很重要。前後移動，膝蓋彎曲，像練習劍術一樣來觸碰畫布。

用筆來雕琢：增加顏料，把顏料分開。用筆在周圍移動產生各種效果，不同方向的力或輕或重。

畫纖細的垂直筆觸時，首先感受一下筆的重量，找到它的平衡點。讓重力把筆往下帶；當筆觸碰到畫布時，讓它自由下落。

何時清理畫筆

經常清理畫筆，或通過換筆來讓你的色彩乾淨一些。但是，如果顏色是在同一色系或是同一明度中，就不一定每畫一筆就擦乾淨了。逐步變色不需要清理畫筆。

實驗

豬鬃筆能留下微妙或是明顯的痕跡，這要根據你所用的力氣。豬鬃筆用厚薄顏料都能作畫，用8號榛形豬鬃筆來試驗，畫出明顯的和扭曲的筆畫，用角或邊緣畫小的形狀，把筆用力推到畫布上，然後輕輕地掃。還可以試著畫兩塊盡可能接近的色塊，它們之間不要留狹窄的線。

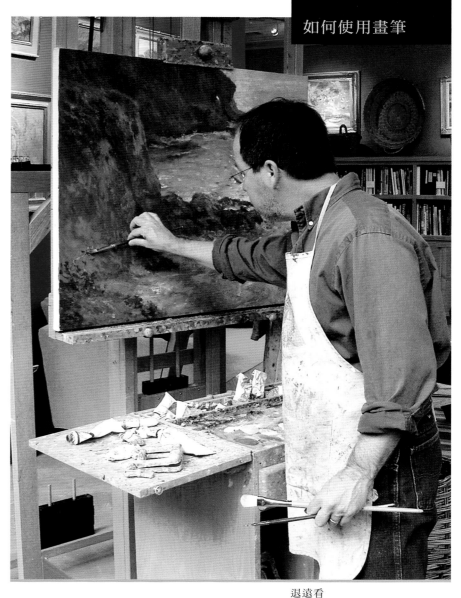

如何使用畫筆

退遠看
站在離畫架一個手臂遠的距離，這樣你就能看到畫面的實際效果。

鬆動，"繪畫性"

許多畫家認為"鬆動的"繪畫形式隨意就能達到，但鬆動事實上是一個控制的問題。簡略的筆觸是讓人聯想起對象而不是放棄描繪對象。想要鬆動地繪畫，試著用最少的筆畫來表現你的對象。不斷用新的技巧來描繪其他形狀。

你的畫筆用途廣泛，要充分地運用它。

油畫顏料可以厚堆（用管裝顏料直接畫），也可以用媒介劑稀釋後再畫（見16頁）。

稀釋過的顏料幾乎不會留下筆的痕跡，並且乾燥很快，對底層顏色很有用。

使用厚顏料繪畫，要參考厚塗技法，它會產生很有意思很明顯的肌理效果。厚塗法可以用濕畫法，或者一層層做肌理來完成。就像莫內（Monet）在他魯昂大教堂系列（Rouen Cathedral series）中所做的那樣。

錯誤的地方重新畫上新的顏色。這種層層堆砌和修改的過程並無固定的方法，還能帶來出其不意的視覺愉悅。

為甚麼要像做霜花蛋糕時撒糖霜一樣來使用顏料呢？要欣賞顏料的觸感及雕塑感。用調色刀將顏料堆上去，用筆將顏料在周圍擺開，刮除顏料。讓畫筆產生多種筆觸效果，當你畫畫時，把筆翻轉擠出更多顏料。仔細研究厚塗技法畫家的作品：梵‧高（VanGogh）、埃德加‧佩恩（Edgar Payne）、尼古拉‧費欣（Nicolai Fechin）。請記住，你是一名畫家——用顏料在繪畫！

將厚塗與薄畫結合

一幅畫是對立面的結合，有統一也有多樣：有厚有薄，不透明和透明，明顯和微妙。藝術家們要盡可能用各種手段來抓住觀眾的注意力。厚塗筆觸緊挨著薄畫區域能增強畫面感，產生體積和深度的錯覺。

用油畫來表現水彩畫般的過程

水彩畫家們習慣於從淺畫到深，而油畫從深畫到淺很容易。因為油畫顏料不透明，在油畫中提亮比加深更簡單。

如果你有畫透明水彩的經驗，也可以將其運用到油畫中來。用松節油或媒介劑稀釋油畫顏料來產生薄塗的感覺，然後透明地（不用白色）畫出

厚塗技法
用筆或調色刀鏟起顏料，像糖衣一樣堆疊起來。如果對肌理感興趣的話，筆觸要果斷。厚重有趣的筆觸比輕薄的部分更容易雕琢成其他形狀。顏料厚薄結合可以使繪畫表面的層次更豐富。

為甚麼要厚塗？

初學者通常畫得不夠厚。他們猶豫著是否要做明顯的肌理或是害怕"浪費昂貴的顏料"。拋開這些顧慮，這兒有許多厚塗的理由：

· 明顯的、強烈的筆觸暗示了畫家的果斷。厚堆的顏料能感受到作者的勇敢和自信。
· 厚塗法的肌理能吸引觀眾的注意力，將他們視線直接引向畫面焦點。
· 如果對畫面重新安排，用厚顏料修改要比薄顏料容易得多。

如果厚塗區域不需要了，你可以用調色刀刮去顏料（保留刮下的顏料再利用）。或者你可以在

整個風景的草圖,直到自己滿意為止,接著加入不透明顏料。薄的、透明的顏料和厚的、不透明的顏料相結合會增加有趣、豐富的肌理。要保持所有暗部比亮部更薄更透明。明度需要提亮時,就加入更多不透明顏料。

用厚和薄的顏料產生調合色

"調合色"意味著相鄰的色塊通過視覺混合產生的新色彩 —— 例如,在一段距離外一起看黃色的點與藍色的點,它們就變成了綠色。近距離觀看,調合色可能會顯示錯誤,但當你退後看,它就又能產生搖擺感和活力感了。

獲得調合色的一些方法:
· 運用小的色點,不管是並排的或是重疊的。
· 用調色刀畫上厚顏料,然後在它上面用畫筆刷上其他顏色,留下各色條紋的刷痕。
· 用薄薄的、透明的顏料上色。乾後,用厚的不透明顏料塊狀或條紋狀地覆蓋在上面,底層的色彩就能透過縫隙透出來。嘗試用各種途徑來試驗如何使用調合色,這樣會找到自己獨一無二的方法。

色點
用調色刀或用筆畫出來的小筆觸看上去與實際並不相似,但當觀眾離遠一點看時,這些類似印象派的筆觸會很協調,賦予色彩區域一種深度和活力感,增強了畫面的真實感。

肌理影響明度
厚重的顏料會產生帶有許多痕跡的筆觸,表現出高光。這些高光會讓色彩明度更亮。所以,最好使暗部更平整,少一些肌理。用筆或調色刀刮深色區域會使它更平整,色彩更深。

色層交錯形成的調合色
乾燥的有肌理的底層在一定程度上給接下來的畫面帶來了跳躍性,以便底層調子能一點點地顯露出來。我們的視線能將兩個層面的色彩結合,這也增加了畫面有趣的肌理效果。

3

『相對論』

我可以給你一個繪畫的公式，但我寧願告訴你一個在任何情況下都能使用的繪畫奧秘。程式化地描繪物體很刻板，並且很有局限性。觀察相互之間的關係是更有用的方法。

像畫家一樣來觀察。首先你必須理解藝術並不是全然反映你所看到的事物。作為畫家，色彩、明度和邊緣對我們來說是很有用的，但是它們僅僅只是自然界中很小的一部分。因此，繪畫並不是去複製自然界中的色彩、明度和邊緣，而是要去捕捉它們之間的相對關係。我把這叫做畫家的"相對論"。

一幅描繪樹的畫反映的並不是樹，而是樹的二度空間平面表現。具象派畫家甚至也必須考慮到抽象性問題。

環境色的影響

再現性的繪畫是以真實為依據的，但我們必須帶著抽象的眼光來看事物。第一步要理解光是如何影響事物的。

光能顯示形

當光線主要從一個方向照到物體上時，它把物體的形分成了帶有明顯區別的兩部分：受光面和陰影面。陰影顯示了物體的形狀、光的方向和空氣質量。

光能影響色彩

照在物體上的光線色彩會與物體局部的顏色混合。比如一個黃色的檸檬在紅光照射下，就變成了橙色。

光能影響明度對比

光有強度：它可以是柔和的、明亮的或是在兩者之間的。光源強度和空氣濃度會影響形體受光與陰影部分明度對比的強弱。

挑戰：局部色彩受光影響而改變

藍色的光徹底改變了這組靜物局部的色彩。但是我們對於這些物體的認識還僅限於把檸檬看成黃色的，花和蕾絲布看成白色的 等等。

這個例子可能有些極端，但是陽光在每天的不同時刻會有非常強烈的色彩光影（就如36頁上的示範）。

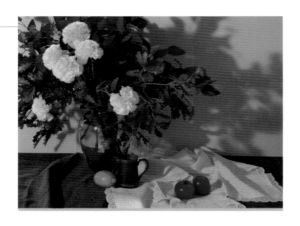

解決方法：柔化焦點，分隔觀察

這裡展示的是相同的靜物，但它的焦點比較柔和，就如你把視線焦點定在越過物體的某一點上了。（眯眼看有利於找到重要的對比：受光部分和陰影部分，柔和的邊緣和堅硬的邊緣。如果要觀察色彩，那麼張開眼睛，柔和視線焦點。）

就像這裡展示的一樣，分隔截取色塊，它能幫助你看清色彩，不受原先對這些物體認識的影響。如檸檬不是黃色的，是橄欖綠的；白色的蕾絲布和花實際上是藍色的。15頁上有一些簡易的截取色彩的工具。

眯眼看對比，忽略細節。柔化焦點看色彩。

受光部分的黑色要比陰影中的白色

我喜歡用這頭黑白奶牛來示範明度分離如何極端地產生了光和影的錯覺。我傾向於用這個名詞"受光系"和"陰影系"而不用"淺色"和"深色"，因為淺色和深色的明度都屬於受光系和陰影系中。請注意黑色受陽光照射時，很明確地被歸為受光系。同樣，陰影裡的白色（如牛的尾巴）屬於陰影系。尾巴比地面受到陽光照射的地方要暗。這些光照下的地面色彩是在受光系中的。奶牛投影使一部分地面變深，它們屬於陰影系。

如果你理解了這個概念，你就能分清各個色系，用光來豐富你的畫面。

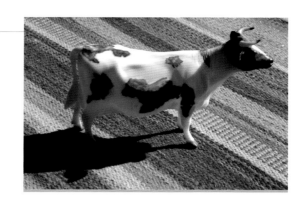

光照影響明度對比

左邊的照片清晰地反映了下面繪畫中的原則：任何色彩——紅、黃或藍——任何明度——從黑到白——在陰影系和受光系中都存在。

聚會地（**The Meeting Place**）
20" × 30" (51cm × 76cm)

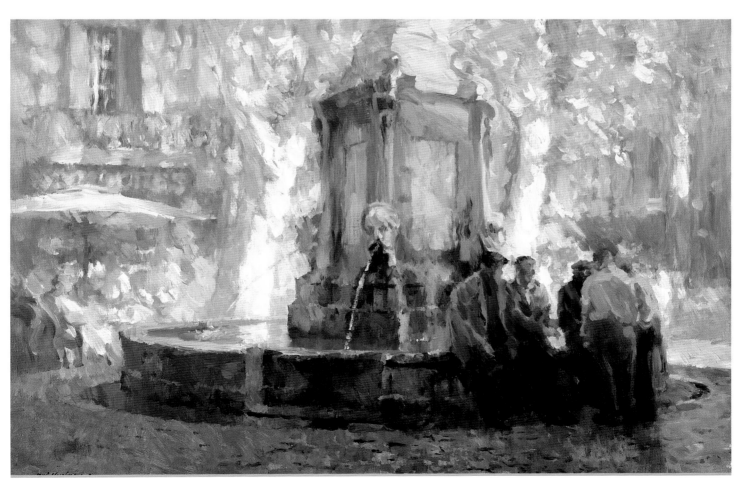

有兩種觀察方法：主觀的和客觀的。畫家們必須能夠在恰當的時候分辨並使用它們。

主觀觀察法

我們看到的是我們所認識的事物。就像通常我們用眼睛看一樣，也要用大腦思考，把我們看到的物體根據記憶歸類編輯，然後對它們進行潤色、誇張，這是為了把我們的個人情感帶入到繪畫主題中去。這就是主觀觀察法，它圍繞著作者的情感、思想和偏好。

三幅畫，三種不同的色彩體驗
我在一天的不同時刻畫了同一棵樹的三幅習作。要注意光的色彩和環境氛圍是如何影響色彩的。學習客觀地觀察是至關重要的。

下午的光（Afternoon Light）
9" × 12" (23cm × 30cm)

早晨的空氣（**Morning Air**）
9" × 12" (23cm × 30cm)

客觀觀察法

客觀觀察法，是觀察線條、明度、色彩、形狀和邊緣線的專業技法。本質上，它是一種對視覺關係的研究。在紙或畫布上描繪實物是一種比較性思維的做法，是一種理性和邏輯性的過程。我們不要讓大腦來告訴我們物體是甚麼樣子，它應該是甚麼顏色。相反，我們必須觀察、探索、發現對象的真實性。這聽上去很簡單，但大腦卻有著驚人的誘導力來影響繪畫。

這兩種觀察方法是如何幫助你繪畫的

首先要明白，當你在畫物體時，它並不是你所畫的東西。你所描繪的物體受圍繞在你們身邊的光和空氣所影響的。物體局部的色彩只是一個出發點。物體在光和空氣的影響下會形成一種非常特別的視覺表現。

客觀觀察法最大的障礙就是對物體先入為主的印象。一棵樹有綠色的葉子和褐色的樹皮，對嗎？如果你只是根據那些刻板的觀點來繪畫，你會錯失無窮無盡的色彩，而作為一名畫家的進步之路也會受到阻礙。這點非常重要，因此客觀地來觀察吧。

但是，主觀觀察法也必須加入到各種情況中。它能把我們的情感反應帶到景色中去，使繪畫不僅僅只是一個記錄的過程。這就像一個詩人精選、編輯語言，並把它們作為作品精要。從事視覺工作的畫家們必須超越普通人所看到的東西，巧妙地選擇形態、色彩和明度來描繪景色。

夜晚（**Evening**）
9" × 12" (23cm × 30cm)

光把物體以二度空間的形式展現在我們面前。一個精確的剪影顯示了物體特性。你曾經看過藝術家們從一張黑色的紙上裁下肖像的剪影嗎？它只是一個形，但外觀立刻就能被認出來。

這種經驗對於畫家和剪影藝術家來說都適用。形的輪廓傳遞了物體的特性—而不是形如何來畫。因此，用細而短的筆觸來表明草，或是用長而彎的筆觸來畫繩或義大利麵是沒有必要的。用正確的明度和色彩來畫平面形狀，集中注意力畫出形的恰當大小、位置和比例。

1

2

3

從輪廓來做出瞬間辨識

第一個形狀是一根長繩，也有可能是義大利麵。形狀二很明顯是有孔的螺絲釘。在第三幅圖像中，獨立的一個心形告訴我們另一個形狀是一些心形堆積在一起形成的。第四個形狀中微妙的線形邊緣暗示了頭髮。在這四個圖像中，都是周圍的輪廓讓我們知道這些形狀是甚麼材料做的。如果單獨看每一塊的中心部分，那麼我們看不出任何物體。

把這個運用到繪畫中去，把樹作為一個平面色塊。色塊內部不要像色塊周邊那樣畫那麼多樹葉的形。類似的田野中的花並不是一組小花瓣組成的形，而是邊緣帶有一些零散花瓣的團塊，這就能分析出這些團塊所象徵的物體了。

4

象徵性的邊緣

當畫類似景色時，考慮 "形" 很重要，而不是 "花"。這幅畫中的花沒有表現細節，但為甚麼我們會認為那是花呢？形的邊緣告訴了我們這一塊是甚麼，離主要塊面較遠的一些小色點告訴了我們花的大小。

彩色的山坡（**Colorful Hillside**）
24" × 30" (61cm × 76cm)

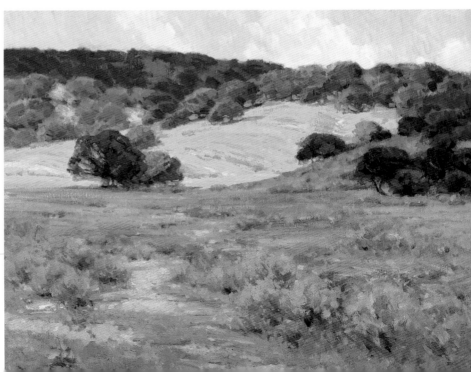

位置和比例

繪畫其實就是形的安排。第一個擺放的形必須準確,接下來所有的形必須和第一個形的關係準確。正確的位置和比例是具象繪畫的基礎。不要讓你的好想法被糟糕的繪畫技法所掩蓋。通過有意識地練習,畫出正確的形與比例來提高繪畫水平。

對這個過程的一些建議:

· 當你畫畫時,問自己:形的特點是甚麼?整體上哪個方向最好,能簡單地表現出形—水平的、斜線的,還是垂直的?適當誇大特徵能最好地表現物體,表達情感。

· 當你畫一個形體時,總是去調整與修改相鄰的形,這是消極地繪畫。

· 在形上你要先放開一些,然後再回過頭來雕琢。畫一個比較難的線狀的形時,把顏色區域畫得比實際需要更寬一些,然後在這個顏色上通過畫兩個相鄰的形來把色彩區域變窄。

請記住,最初的畫面並不是最後的效果。概括形,一開始抓簡單的大效果,然後進行改良刻畫細節。

從草圖到完成的過程

1: 草圖

確定形

首先把形的大致輪廓畫下來。一開始用比較普通的顏色畫形。這個顏色不是最亮的或最暗的,也不是最鮮艷的。選擇一種能最好地表現出形的顏色。

設計形時,一個對稱的形是很吸引人的,但是整齊對稱並不十分有趣。建立形的時候,先考慮一部分形,直到畫出你喜歡的形,在另一部分不要重復出現這個形。也許通過把簡單、彎曲的形和一個更不規則的形並置,就能產生各種變化。

形產生線條

當一個形和鄰近的形重疊或連接,線條就形成了。它可能並不是一個外形,但它卻還是或微妙或明顯的大致輪廓。這些相融的區域在作為畫面視覺意義部分時是很重要的。

線條的作用

線條是繪畫的傳統。線條並不一定要像鉛筆畫出來的那樣細瘦,它通常會在兩個對比的形相

2

鬆散的繪畫形式並不是糟糕技法的藉口。

接的地方出現。也存在一些通過視線來連接的虛幻的線條。畫面中的線條有許多作用：

· 線條分割了畫面的空間，創造出一種設計感。不同明度色塊之間的分界線屬於隱性的線。

· 線條給視線移動提供了途徑。它們可以把注意力引向焦點（兩條線交集需要將注意力集中在它們交叉的點上）。線條不應將我們引出畫面。

· 重復的線條統一了畫面，也吸引並引導了視線。

· 線條表明了氣氛：斜線暗示了運動。水平線代表平靜。你所畫線條的特點——不管是筆直的、參差不齊的、流暢的、尖銳的、彎曲的、平緩的、有節奏的，還是斷斷續續的——它們都傳達出了你的思想。一條流暢的線條給人一種平和的感覺，而參差不齊的線則暗示了一種暴力或暴躁的態度。

處理線條的方法

柔化。通過柔化邊緣線來減弱對線條（真實的線條或暗線）的注意力。可以用物理方法柔化或通過減弱色彩對比或明度對比來實現。

強調。通過增強產生這條線的兩個形之間的對比來強調線條。

斷續。一條"斷斷續續"的線條是在堅硬與柔軟、清晰與鬆動之間變化的。這可以通過對明度、色彩或邊緣的處理來完成。斷續而不連貫的線條讓觀者成為積極的參與者，讓他們從心理上將線連接起來。斷續的線條與經過精心挑選的線條都非常重要。

對比。要表現一條曲線，最好的辦法就是將它與直線對比。畫布的角是直的，所以我們可以從它的四條直線開始。所有其他的線都要和這些線對比。

甚麼是線條？

雖然線條在畫面中是隱含和無形的，但你要時刻問自己這些問題：

· 畫面中的線條是如何引導觀眾注意力的？它們把觀者的視線引向畫面內部，而不是外面嗎？線條把注意力指向焦點嗎？

· 水平線、垂直線或是斜線具有優勢嗎？這些優勢傳達出了你想要表達的思想嗎？

3

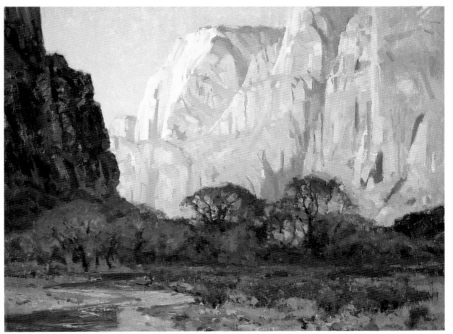

4: 完成稿

喚醒宰恩（**Wake Up in Zion**）
22" × 28" (56cm × 71cm)

不必期望自己能畫出一條直線，而是要畫出具有創造力的線條。

把照片變成馬賽克

在一定程度上，一幅畫的主題只是創造有意思的抽象模式的藉口。不管畫面看上去多麼真實，它也只是在二度空間平面上的圖像。這個練習會讓我們意識到，如果你用恰當的顏色與明度來畫平面的形，那麼請把它們放在合理的位置，並注意明顯的線條或是兩個形交界處產生的隱性線條，這樣三度空間感就神奇地出現了。

1 找到照片

在雜誌或報紙上為這個練習找一張照片（左邊的照片）。

你也可以利用電腦來繪畫。用圖像處理軟件給照片做色調分離（上面的照片）。這就像是眯眼看一個景色，把焦點集中在大的、簡單的、重要的形上，而不是細節上。

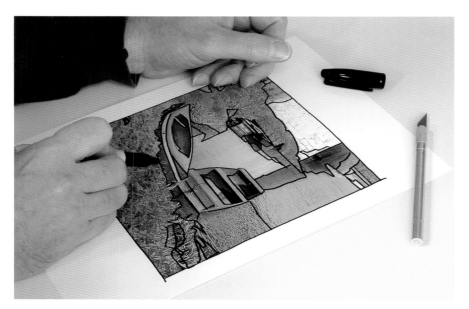

2 概括簡單的形

用一支尖的記號筆把色彩和明度像簡單的拼圖那樣概括出來。次要的形就結合成少量的、稍大的形。（假設你畫每塊拼圖要付我100美元。如果你這麼做了，我肯定你會精心挑選這些形，淘汰那些不重要的形，讓選擇的色彩盡可能地代表最大區域的顏色。）

接下來，通過簡化不規則物體，把它們變成曲線或直線，來風格化（設計）每個形。這比一個無聊、無用的輪廓能更好地傳遞出形的美與特點。這些輪廓展現了二度空間面上的馬賽克，產生了對空間真實感的錯覺。

3 裁剪形

用美工刀或剪刀剪下你第二步完成的形。當形從畫面中被分離後,你會發現它只是一個有著特別顏色的形。當這個形孤立存在時,它就甚麼都不是了。

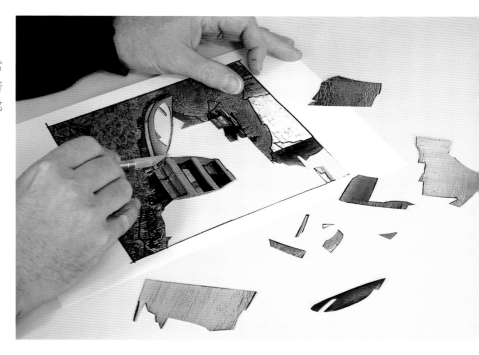

4 色與搭配

第三步中裁剪下的形,調出與之色彩和明度相配或類似的顏色。然後在畫布上畫一個相符的形。如果所有的形都這樣做,並且它們相互都處在合理的關係中,你就能開始畫了。瞧!

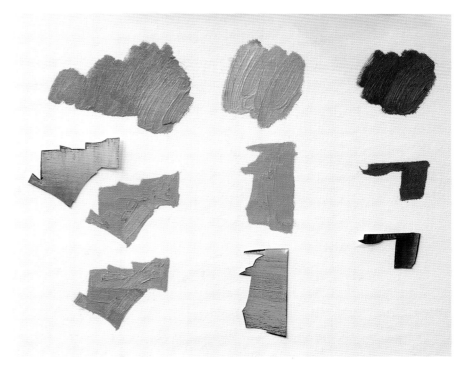

在恰當的位置用正確的色彩畫出準確的形。

露營（Camping）
9" × 12" (23cm × 30cm)

明度習作和完成的作品

畫夜景很具挑戰性。我把露營車的窗光作為最亮部分的參考物。遠一點的窗光要深一些，更偏橙色一點。其餘的明度和色溫都比較接近，使得相互之間的邊緣線都融合在了一起。

色相是對色彩的一種定義。明度就是色彩的深淺。它們是固有關係，認識兩者的相互關係是非常重要的。所以"明度—色相"（val-hue）是我創造的術語，它用來描述這些同時有相關特性的詞。同樣，"明度—色相"——創造氣氛、明確形式，形成空間錯覺，並指出光源。

不論畫面表現的是甚麼題材，一張繪畫中不同的色彩明度會形成一個二維的圖形。一張視覺感強烈的畫經常是安排了一些不同明度的簡單的形。如果這種明度安排正確的話，它們就能吸引畫廊中觀眾的注意力。

如果畫面明度正確，色彩大致就正確，但沒有正確的明度，色彩也不能挽救一幅畫。繪畫是關係的研究。要將明度互相比較，不僅要考慮色相，還要想到"明度—色相"的關係，這是必需的。

記住要簡化

自然界的色彩是極其明亮又神秘深邃的，可以分成無數有著微妙差別的明度。相比之下，畫家畫箱中的顏料加上黑色和白色，最多只提供了八個遞增的明度。所以畫家必須簡化自然界的光和氛圍，把無窮的微妙變化整合到十種（最多）明度。一幅偉大的畫作可以只用黑白來表現，儘管很少有這樣的例外。

挑戰：黑白畫面

儘用黑白灰來畫物體。根據下面要求來挑戰自我：

· 如何用極少的形來描繪物體？

· 如何簡單地安排形狀？

· 景色中甚麼明度佔主導地位？

甚麼範圍的明度能最好地描繪出氛圍，表現出你想要傳達的思想—亮色調還是暗色調？在選定範圍內，你如何使用有限的明度來描繪物體？

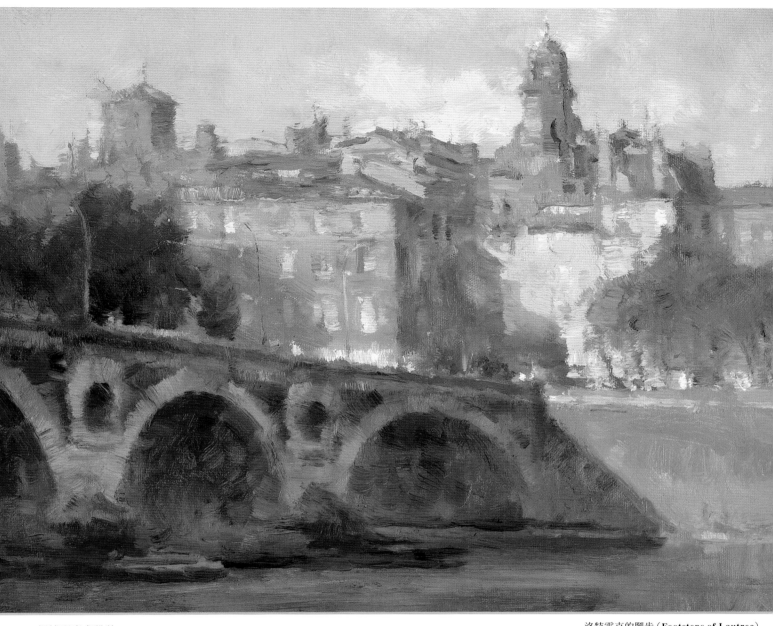

根據明度來設計

雖然這幅創作是彩色的，但我用明度來設計了主要的形。簡單的
明度可以將色彩安排得很有條理。

洛特雷克的腳步（**Footsteps of Lautrec**）
12" × 16" (28cm × 36cm)

十種明度，成千上萬的色彩。

合理安排色彩並與設定的明度相符

在安排明度關係時,你要給形確定明度。繪畫時,你給那些形上色。在明度習作中,為每個形選擇一個顏色,這個形的明度要符合你對它所設定的明度。如果你事先設定了一個恰當的明度關係,但後來的"明度—色相"與它不符,那麼這幅畫可能會失敗。

調色時,先在畫上抹上少量顏料試一試。你可以在一片醋酸纖維片上塗一塊紅色,放在畫面的一個區域上,蓋住色彩,看看這顏色是否屬於正確的明度系中。問問自己:它需要更淺還是更深來達到正確的"明度—色相"?必要時調整混合色,然後確定下來。

色彩具有固有明度

要想理解明度是如何成為彩色畫的基礎,我們可以調低電視機的色彩,直到僅有黑白圖像,畫面雖然沒有色彩,但它還是完整的,完全能看懂。

繪畫時,不僅要想到色彩,還要考慮到明度。如果像電視機實驗那樣去掉色彩,那麼剩下的明度模式還有意義嗎?色彩天生就具有明度。

1 從單色的草圖開始

在開始繪畫前,用黑白灰在紙上、廢棄畫布或是油畫板上畫一張單色的草圖。你可以用鉛筆、記號筆、水彩或管裝的灰黑顏料來畫草稿。如果單色的草圖成功了,它會使你避免在安排色彩時誤入歧途。

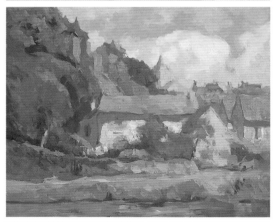

2 選擇符合所設定明度的色彩

一旦決定了單色的草圖,就要專注於找到在這些明度範圍內的色彩調子。每個形的色彩必須符合你為形所安排的明度關係。

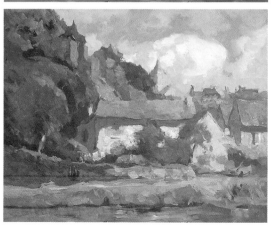

3 自我測試

可以做一個測試,拍一張完成作品的數位照片,然後用圖像編輯軟件把照片變成灰色模式。這看上去像你先前繪制的單色草圖嗎?

一個限定色組合如何創造出協調的色彩

當使用限定色時，色彩和諧是必然的。紅黃藍是原色，和其他顏色不同，它們之間互不協調。但是一旦它們混合了，在混合色中找到一致性就有可能了。畫面中每個色彩至少可以包含三種原色的一小部分。

我要求工作室的學生們嘗試用限定色組合，只用三種原色加白色。在最初的害怕和懷疑後，他們發現有限的顏料就能滿足他們對色彩的渴望，並對手頭無窮的色彩選擇感到驚奇。（我不能讓學生們太過輕鬆，所以我就讓他們用只有赭黃色、淺鎘紅和黑色的一套限定色，這限制了所調顏色的亮度，但並不是潛在的色彩關係數量。）

使色彩協調的其他策略

在每個景色中找到色彩關係及協調性。有時候，我會把一幅畫放在構思的一套比較特殊的色彩關係中，但常常捕捉到的仍舊是眼前的景色。要使色彩和諧，就要在色彩中尋找一些相似性，而不是區別。設想一下，例如綠色的田野中有一幢紅房子，紅和綠是對比色，但牲口棚可以是綠色混雜著紅色，草是紅色壓灰一些。通過讓其中一種顏色降低純度，兩種色彩就能和諧共存。

用色彩統一暗部。把一種色彩（或是一種色彩的多個色階，如紫色系）混合到畫面中的所有暗部中去。

繪畫起始階段，選擇一種原色，並與其他兩種原色混合。接下來的其他顏色用這些混合色來畫，這樣每一種混合物都有相似點了。其他兩種原色明顯看上去沒有那麼純淨了。舉個例子，如果我們加一點黃色到紅色和藍色中，我們就會得到黃、紅—橙、藍—綠，最後畫面就形成了一種暖色調。

觀察每天獨特的光色環境，將大自然的和諧引入繪畫，而不是教條的和諧。很快地掃視一下你的物體，然後閉上眼睛。景色表現出了怎樣的協調性、氣氛和色彩特點？哪種顏色是主要的？要相信自己。它是橙色、綠色還是藍色的？通過往所有色彩中加入少量基調色彩，使畫面上的色彩統一到和諧的色彩調子中去。

請記住正確的色彩並不一定是精確的色彩。這其實是用比你在自然界看到的更簡單一些的色群來建立類似的色彩關係的問題。不管使用何種有限色顏色組合，色彩關係都要在合理的範圍內。例如，你要問自己：這張畫中最亮的紅色是哪塊？如果你的調色板上沒有紅色只有紫色，那麼就把紫色當作紅色看待，其他的色彩都要以這個特別的"紅（紫）色"為參照。

使用灰色。灰色或中性色是色彩和諧比較突出的例子。灰色是兩種、三種或更多色彩的混合色。用這種方法混合所有的原色能使畫面更統一。灰色色溫的輕微變化能給這些統一的微妙中性色增加豐富性。這些灰色和你調色板上的純色管裝顏料相比，色彩要更灰一些。但更近一些觀察，你會發現它們相互之間都有聯繫，灰色存在於彩虹的所有暗部中：綠色、紅色、黃色、藍色、褐色和紫色。

用範圍更大一些的限定色組合來限制自己

如果你對只用三種顏色感到難以適應，那麼擴大你的限定色組合範圍。調和黃色與紅色來得到最漂亮的橙色，黃色和藍色獲得最漂亮的綠色，紅色和藍色得到最美的紫色。然後將這些顏料始終放在調色板上，就像它們也是管裝顏料一樣。因為它們是由原色調合而成的間色，所以要比管裝顏料更為協調。

術語"色彩"和"色溫"是相對的。當你檢查一個顏色時，自問一下：它是甚麼色溫？它的傾向是冷還是暖？在比較色彩時要判斷出它們相互之間的冷暖關係。舉個例子，鎘紅比深茜紅更暖一些，所以我們把深茜紅歸為冷色。但如果將它與綠色或藍色對比，深茜紅是偏暖的。如果孤立地看一個顏色，這個顏色的冷暖是無法判斷的。

如何控制色彩

首先畫最純的色調。要掌控畫面中的色調範圍，首先畫最純的色調，其他色彩都要根據這個色調來畫。例如用火紅來畫太陽。因為畫面中太陽是最強的光源，並且色彩鮮艷，那就最好用調色板上最鮮艷的紅色來畫，然後根據最純的色調來判斷其他色彩關係。

繼續這個例子，如果在畫太陽之前，你畫了背景和周圍環境，你就沒有機會去安排合理的明度關係。你可以調一個適合太陽色彩的紅色，但是要讓這個紅比畫面中其他的紅色更淺更明亮，你也可以在混合色中加入白色——但這是以犧牲紅色的飽和度為代價的。

尋找微妙與濃鬱色彩中的"韻味"。仔細觀察淺色的色粉筆，觀察它們微妙的淺灰色和濃烈暗部，自問：它是黃的、紅的、藍的還是綠的？這些微妙的色彩和濃鬱的暗部是有顏色的，但是如果沒有仔細觀察，你可能就錯失了用色彩的冷暖來豐富畫面的機會。

通過冷暖變化而不是明度改變來提煉形。學生們往往在畫完草圖後迷失了方向，丟失了最初的明度安排。要想在一個形中來表明光影或產生變化，那麼可以用更小的形來進行提煉，它們是通過冷暖對比而不是明度對比來提煉的。

色彩對比是如何起作用的

色彩對比吸引目光。強烈的色彩對比——例如紅色緊鄰著綠色，或是強烈的顏色圍繞著中性色——這都會吸引大家的注意力。如果要減少對某個區域的注意力，那就降低那裡色彩對比度。

色彩對比加強了亮部與暗部的區分。你可以僅用明度對比來表現明暗，但是明度對比加上色彩對比通常會更有效，更有趣。如果一棵樹被陽光照射的地方是綠色的話，那麼在暗部去找除綠色外的其他色彩，畫出你所看到的顏色。一旦你意識到了色彩的可能性，你就會發現這些顏色。這種對比會加強光和影的錯覺，使畫面更有生氣。

從暗部尋找對比色

在燈光前放置不同的彩色透明薄片，我先用紅光然後用黃光打在這組靜物上。要注意，每種情況下，暗部區域都包含受光部分色彩的補色。

當你畫自然光下的景色時，使用這個原理來使暗部更富有生機。如果陽光是微紅色的（就像傍晚時），那麼就在陰影中來尋找綠色。如果陽光是黃色的，試著在陰影裡找到紫色。

如果每個地方都很出挑，那麼就沒有引人注目的部分了。

讓自己對色彩敏感一些

　　畫面中沒有顏色是孤立的。在任何色彩系中（例如綠色系），近距離觀察能夠看到它們的變化範圍：更深、更淺、更純、更灰、更黃、更紅、更藍等等。這個練習會提高你色彩觀察的技法，讓你發現景色中的微妙色溫和明度變化，這個景色是以一個色彩系為主的（例如一個看上去完全是綠色的風景）。

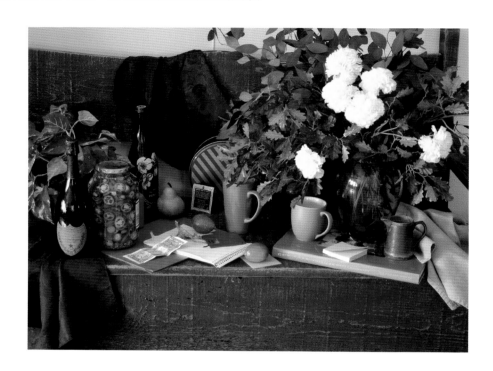

1 觀察色彩做好筆記

　　在家中四處走動，尋找盡可能多的不同綠色。做好筆記，利用具體的參考色來辨認色彩，例如綠松石色、綠黃色、鼠尾草色、海洋色、常綠植物色、軍綠色或是"我孩童時期床的綠色"。利用它們可以更簡單地達到正確的"明度—色相"。

2 調和綠色

　　選用淺鎘黃、淺鎘紅、深茜紅、群青、酞菁綠和白色形成一組有限色組合，根據你在步驟一中找到的每種綠色調色。一開始用黃色，再加上藍色。自問這個色彩是否要更淺一點，深一些，更暖或更冷，加一點紅、白或些許藍色，直到調成你所看到的近似的綠色。

　　與紅色和藍色相比，調色板上的所有顏色看上去都會像綠色，但是當你近距離地觀察它們時，會發現這些混合色是色彩繽紛的。

說出色彩

當你繪畫時，可以自言自語，不管是輕微的還是大聲的。當在景色中發現色彩時，說出這個顏色的調子，當找到正確的混合色時，再說一遍。這是另一種能幫你找到正確色彩的方法。

邊緣線存在於一個形與其他形相交處。畫面中的邊緣線需要像明度和顏色那樣互相比較著看。一幅畫中有輪廓鮮明的，也有柔和的邊緣線。所有其他的邊緣線都是和它們相關聯的。通過練習，提高對邊緣線的敏感度，並且發現自然界中類似的關係。

邊緣線在畫面中的作用

· 反映了空氣質量，因為遠距離或是在霧氣中觀察物體，邊緣線都是柔和的，而當靠近了，或是物體被照亮了，邊緣線就清晰了。

· 豐富的邊線能夠激發觀眾的好奇心與神秘感。

· 直接將觀眾引向畫面焦點。當你看一個景色時，只有你直視的區域是清晰的，周圍其他的事物都不在焦點中。在繪畫中用同樣的方法來處理邊緣線。

· 反映了物體的自然特性。房子的邊緣要比圓形灌木叢的邊緣更銳利。

訓練自己觀察邊緣線
這個古代教堂牆面陰影部分的形的明度變化不是很大。但是，暗部的形和亮部的形交界處，邊緣從柔和變化到了銳利。

作品中的邊
那天的綿綿細雨使得所有的形和邊緣柔化了。但是，畫面中還是需要清晰的邊緣線的，它們能把目光引向畫布。清晰的邊緣線和更強的對比能讓觀眾注意到興趣點。它們使目光移動並重調焦距，忽略柔和細微的對比，在色彩、明度和邊緣對比強烈的部分使目光稍加停留。

雨天，翁弗勒爾港
(Rainy Day, Honfleur Harbor)
16" × 20" (41cm × 51cm)

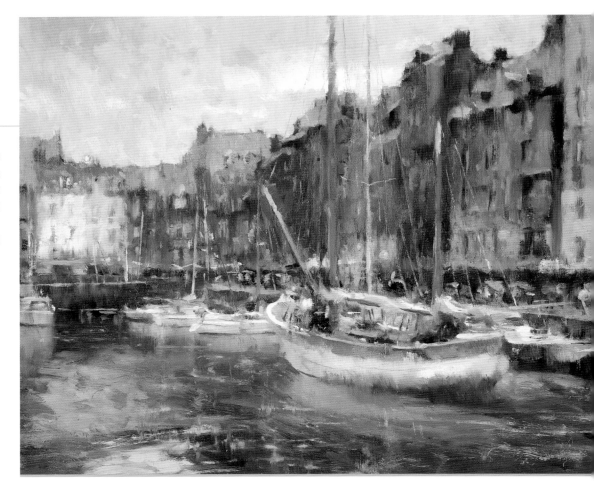

多種邊緣線

建築物和天空交界的輪廓邊緣展示了使邊緣產生差異的多種方法。

埃爾·普恩特·特裡亞納
（El Puente Triana）
11" × 14" (28cm × 36cm)

處理邊緣線的方法

　　對比。要讓邊緣看上去更柔和，你可以讓其他的邊緣線堅硬、清晰，反之亦然。形之間更多的對比（明度、色彩對比）會給你一種清晰邊緣線的錯覺。減弱對比會起到柔化的效果。有著相似明度或色彩的相鄰的形會產生柔和的感覺，即使那些形的邊緣線本身就比較銳利也會產生這樣的效果。由於自然界的對比，一個明度對比強烈的形或是形與形之間反差巨大的互補色，自然會產生較清晰的邊緣線，即便這些邊線比較柔和也會如此。

　　柔化和強化。你可以用筆或是手指來柔化邊線。調色刀能產生鋒利的邊緣線。

　　漸變。如果想要柔化邊緣線，你可以將每個形的顏色調出來，然後將它們混合，在形與形之間擺下一筆混合色，這會使形過渡更自然。

"相對論"原理

如同一幅畫的視覺中心有著最鋒利的邊緣線和最強烈的明度對比一樣，最鮮艷的紅也在這個視覺中心。思考一下"相對論"有多重要：如果遠距離的涼篷用了最鮮艷的紅，我就不能使視覺中心的色彩更紅了，這就不利於把船作為這幅畫的重點。

停泊的同伴（Mooring Partners）
20" × 30" (51cm × 76cm)

1 最亮的受光部分
2 最暗的背光部分
3 最鮮艷的紅色
4 最清晰的邊緣線

請記住：色彩、明度和邊緣線對畫家來說是很有用的，但是它們只是自然界中的一小部分。繪畫並不是一項去反映自然界的色彩、明度和邊緣的工作。相反地，首先必須決定如何控制畫面（昏暗的、明亮的、淡雅的），然後根據你想要表現的色彩、明度和邊緣線範圍，在畫布上進行調整。

1.找到突出特點

不管你是考慮形、色彩、明度或是邊緣線，你的首要任務就是發現它們的突出特點，即它們的兩端，或稱之為極點，找出它們是如何與各個物體相互之間產生聯繫的。

形：最小/最大
色彩：最強烈（最純淨）/最中性
明度：最亮/最暗
邊緣線：最清晰/最柔和

2.把每樣物體和突出特點聯繫起來

考慮一下甚麼元素應當作為你風景中藝術語言的突出特點，然後再考慮其他元素是怎樣和它們形成關係的。你所做的每一次藝術性的變動必須在這些極端之間的恰當位置。

3. 整和修改

當你評估調整自己的選擇時，要記得有兩種調整關係方法。如果你覺得畫面中一個形的色彩太暗(或太暖，或邊緣線太清晰)，那麼思考一下畫面中的其他物體是否需要更暗一些（或更暖，或邊緣線更清晰）。看上去沒甚麼用的形，實際上可能正是合適的部分。

相對地觀察所有對象：相對的色彩、形、明度和邊線。

尋找冷暖對比

這張畫中亮部和暗部在明度上明顯不同，靠近一點觀察的話，同樣也能發現冷暖的細微差
別。這些冷暖的變化比僅僅靠明度來區分亮和暗更有意思。

破巒（Eminence Break）
18" × 22" (46cm × 56cm)

4

構圖和繪畫步驟

　　具有審美趣味的安排是充滿著無限可能性的。創作一幅成功的繪畫有很多的規則，但是如果每一條都嚴格遵守，世界上許多名畫都會被認為是失敗的作品。

　　瞭解規則，學習基本原理。當畫面效果不理想時，參考一下那些經過證實的指導原則，但同時也要力求創造出意料之外的作品。要自己親身來作畫，相信你的直覺。

繪畫需要果斷：不管是提問還是回答。

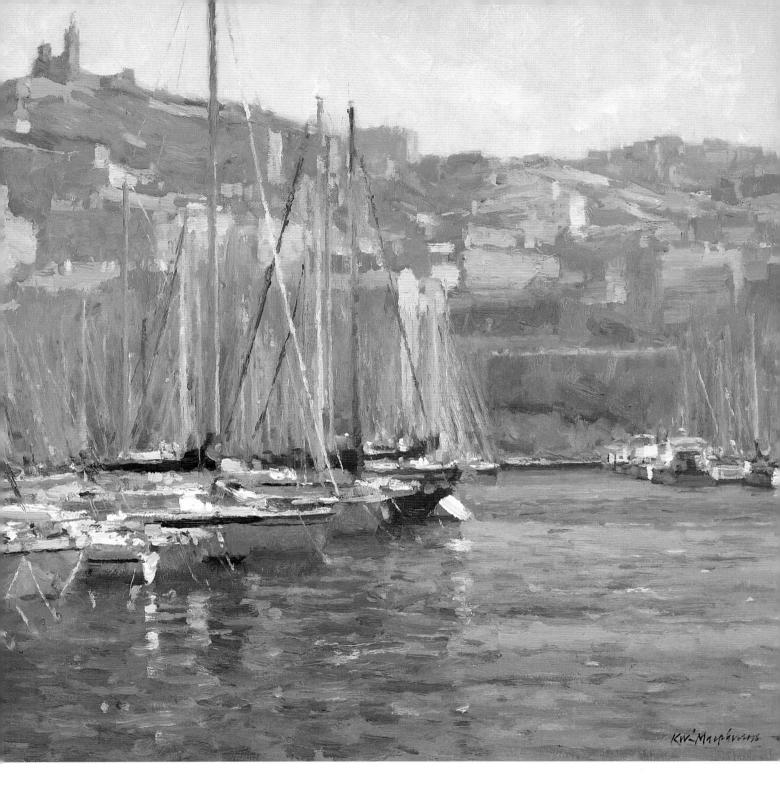

一幅好畫應該富有詩意地運用視覺語言。你必須帶有審美趣味地去安排色彩、明度、形、大小、線條方向和肌理，根據畫面背後的想法把景色中的元素安排到適當的重要層次中去。不要隨意地擺放形，要按照自己的想法有目的地放置。畫面安排有以下特點：

統一性。如果色彩、形、位置或明度之間互不聯繫，就意味著失去了統一性。一些相反的因素總是存在的，如受光面和陰影面，好的和壞的，大的和小的等。統一性也意味著畫面中凸顯的想法總是佔優勢的，對比的存在事實上加固了這個觀念。

多樣性。多樣性激發了興趣。缺乏多樣性的佈局是乏味的。繪畫需要明度（深/淺），色彩（暖/冷，鮮亮/柔和）和形（大/小）的對比。就像小說中的情節必須有矛盾衝突一樣，視覺藝術就要有對比。經過深思熟慮的對比所形成的張力賦予了視覺故事生命力。

重覆性。重覆的線條、形、色彩、明度和邊緣線將畫面聯結在一起。但是過多的重覆會單調乏味。

協調性。協調性是一座橋梁。共有的特徵，類似的色彩、漸變和過渡能夠讓重覆與對比共存。

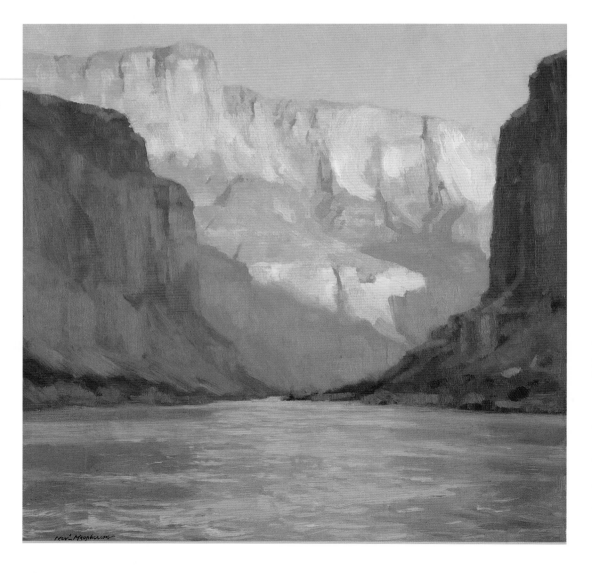

傍晚的南科維峽谷
（**Evening Patterns at Nankoweap**）
20" × 20" (51cm × 51cm)

繪畫是存在對立的：亮與暗、暖和冷、理性及感性。

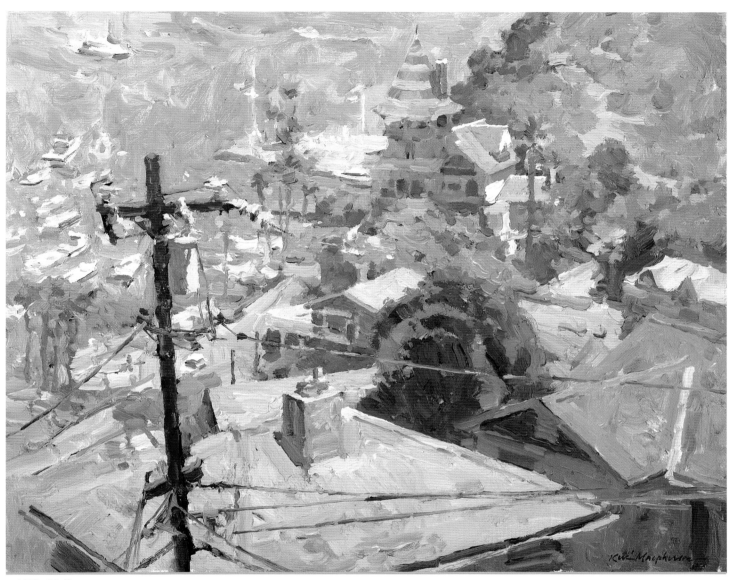

一種構圖設計

在這幅風景裡本來可以很肯定地忽略電線桿和電線，但我把它們作為強烈的垂直線和空間分割物。電線桿微微向左傾，這個輕微的角度要比畫布重覆的垂直邊更有意思，更具感染力。深色的電線桿給這個複雜的風景增加了空間感。

卡塔麗娜的屋頂（**Catalina Rooftops**）
16" × 20"（41cm × 51cm）

不要簡單地複製山巒的線條，而要強調山峰險峻的感覺。

一幅好畫是以想法開始的：甚麼讓你想要去畫這個主題，你想要表達甚麼。"設計"就是你對空間、色彩、大小、肌理、邊緣、線條和方向所做的一系列決斷。用一定方式對這些元素精心安排，來體現你的主要想法。

選擇畫布的形狀

當你選擇了一塊很特別的畫布時，就已經做出一個重要的設計構思方面的決定：長寬的比例。這是非常重要的，因為畫面中所有的線條都和邊緣線有關。一個高窄的長方形比平穩的長方形或正方形更能反映出與眾不同的線條。

劃分畫面

如何分割畫面的形會產生很大的影響。將畫面分割成不規則但比例均衡的形通常要比對稱更有效果。

安排趣味中心

決定畫面趣味中心在哪，把它放置在哪裡。

如果你想要將形和空間不規則地劃分，使構圖更生動的話，那麼最好不要將趣味中心放在畫布正中央。

選擇畫面內容

自然界是複雜的，你看到的每一樣東西並不都能組成最好的畫面。這些自然界的組成元素需要分類再安排，要挑選最重要的，忽略次要的。

安排形的分布

仔細考慮空間審美的規則：你的選擇如何與想法相聯繫？

安排明度與色彩的分配

詩意的表現包括簡化元素、色調、色彩、筆觸和形的搭配。

設想可能性

當我處在一個環境中，我會設想有一個取景器，在心裡取景，把它想像成牆上的框架畫。這個新墨西哥式教堂的前景缺乏新意，而在背面，我看見了更能啟發靈感的形之關係。

拉·散司馬·特立尼達島
（**La Santisima Trinidad**）
18" × 24" (46cm × 61cm)

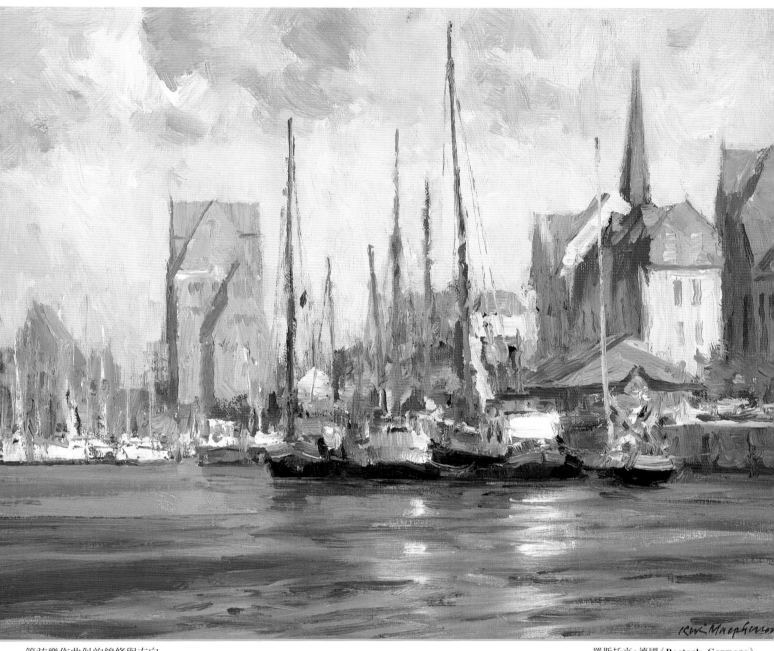

管弦樂作曲似的線條與方向
雖然這幅畫是橫向的，但我在構圖中處處強調了垂直線。建築、桅桿和尖塔都觸碰到了天空。筆觸跟隨著雲彩，就好像它們向上生長一樣。所有這些垂直的推力與水面寧靜的水平線相輔相成。

羅斯托克·德國（**Rostock, Germany**）
10½" × 13½" (27cm × 34cm)

音樂家並不記錄自然界的聲音，他們把對自然界的感受轉化為音符。
同樣地，視覺藝術家們並不是複製真實，而是把它們轉化為視覺詞彙。

花一些時間畫小稿子是非常值得的。小稿能做好出現畫面問題的準備——提前解決，避免繪畫時產生錯誤，浪費時間。

線條稿

一張用鋼筆或鉛筆畫的線條稿，建立在主要形狀、節奏與線條方向的分布中。例如一條斜線讓觀眾的視線向前移動得太快。線條稿能讓你找到減緩速度的方法，可以通過重疊垂直線或是通過邊緣線的處理和明度的對比來實現。

黑白稿

黑白稿（見61頁）可以用記號筆來畫。你的目的是要把風景減少到兩個明度：屬於暗部的純黑和屬於亮部的純白。這能夠很簡單地描繪出受光部和陰影部。要讓這兩個部分的形大小不等。沒有比這更簡明的了，而且黑白稿是非常有說服力的。

單色稿

一個單色的畫稿能將複雜的景簡化為三到五種明度，包括純白和純黑。你可以用油畫顏料來畫單色畫稿：白、黑和三種灰色，如12-13頁描述的甘布林灰色系列。你也可以使用灰色記號筆，軟性鉛筆或者是能交叉排線的鋼筆。

單純就是力量。一個複雜的場景減弱到只剩下最強烈最簡單的明度時，能夠使觀眾穿越這個空間。

色彩稿

在紙或小塊畫布上用油畫顏料或水粉顏料來畫色彩稿。小稿並不是一張完整的繪畫，它是用平塗方法畫的小習作，用來表現景色中比較大的形。這個習作是指導你繪製正稿的快速預備畫稿。

明度和色彩稿
在我的鋼筆習作中，一開始先建立明度，然後轉為色彩稿，把色彩歸到已經確定的明度中。

線條稿
線條稿幫助你建立形、節奏和線條的走向。它也能簡單地讓你對繪畫主題熟悉起來。

鉛筆素描

用軟鉛筆畫的素描稿能總結你的線條稿，表明主要的明度安排。這些稿子都畫得小一些。

灰色記號筆素描

這裡我用了灰色的記號筆來畫明度稿。與其用線條，還不如用形來說話，所以寬頭的記號筆來畫小稿是最好不過了。細頭的記號筆更適用於線性語言的繪畫。

繪畫 步驟

作畫時打破成規、不拘常規當然很好，這樣在繪畫時不至於過分程式化，但下列基本步驟是每次繪畫都需要遵循的。

1. 記錄好你的繪畫主題，以及為甚麼要畫的理由

在素描本或筆記本上記錄下你的第一印象。你對這個繪畫主題的第一印象是甚麼？你想要畫這個風景的原因是甚麼？記錄一種感受，這有助於你對需要刪除及強調的內容做出決定。

2. 分析風景

對選擇的景色進行分析，並找出第一步驟中記下的能最好地反映出你感受的形、色彩、和諧度、明度、線條和節奏。

當你繪畫時，請牢記以下內容：

· 保持第一印象的感覺；作畫時，不要再去追求其他的感覺。就如在講故事時，你不會突然改變故事的主線來使聽眾感到困惑。

· 試著去畫一張最能代表風景中色彩和形的簡單作品，就像你腦海中的一張海報。在不希望做重大的改變之前，用正確的色彩和明度相互聯繫著去畫簡單的形。如果你盯著局部看得太久，就會忽視整體。

3. 把景色分為亮部和暗部

在腦中把你的繪畫物分為只有兩個形：一個"亮部"的形和一個"暗部"的形。在白紙上用粗的黑色記號筆勾出暗部的形，不管明度和色彩用純黑填充暗部（在陰天沒有清晰的光影時，你可以根據比較明顯的對比強烈的形而不是光影來劃分風景）。如果是效果更強烈更簡單的設計構思，可以將亮部的形相連，暗部的形也同樣連接。

4. 畫最深的暗部

景色中最深的暗部可能是幾乎沒有光照的陰影部分。調出合適的較暗明度的色彩，然後畫最深暗部的形。請記住，這個顏色不一定是黑色。

5. 畫最亮的亮部

風景中最亮的部分不一定是純白的。要對它的明度和特點作出判斷。調出正確的色彩和明度，畫出最亮受光部的形。

6. 畫陰影系

把剩下的陰影部分劃分為最大最明顯的形、明度和色彩，然後開始繪畫，將所有這些暗部的色彩和明度與最深的暗部進行對比。這會幫助你意

黑白小稿

我分析了習作及參考照片,仔細考慮亮部與暗部應該是怎樣的關係。

識到在暗部中,它們到底有多亮。保持第三步驟黑白記號筆習作中陰影部分形的完整。

7. 畫受光系

把剩下的受光部分區域劃分為最大最明顯的形,然後將這些受光部分的色彩和明度與最亮的受光部對比著來畫。請記住35頁上黑白奶牛的範例:在受光系中所有的明度都要比陰影系中的明度要亮。

8. 選擇你的色調

觀察繪畫對象一秒鐘,然後不看它。對你的第一印象做出反應。要相信你的色彩感覺。如果你對著風景太久,色彩和明度會因為過度觀察而褪變。

9. 評估

現在請看一下你的畫面。你還是正確地堅持著畫這個主題的最初理由嗎?你通過色彩和形鞏固了這個想法嗎?如果它需要進一步的改善、修正和返工,用濕畫法來畫。

你是一場演出的導演。挑選參與你視覺演出的領導者。指揮你需要的,拒絕無關的演員。請不要帶走明星的閃光點。

5

在戶外畫風景

　　我最喜歡在一個光線充足、有無盡主題和無限空間的工作室中作畫，這個工作室就是大自然。

　　想要捕捉全部的美麗瞬間相當困難，最漂亮的效果通常都是短暫的。必須運用專業繪畫技巧結合情感反應來畫風景。要讓你的頭腦同時運用這兩方面來繪畫是不容易的，不過理性和情感的結合將使你更有可能創造出令人滿意的藝術。

讓我們準備好繽紛的調色板，離開黑暗的工作室，去表現戶外的光彩吧。

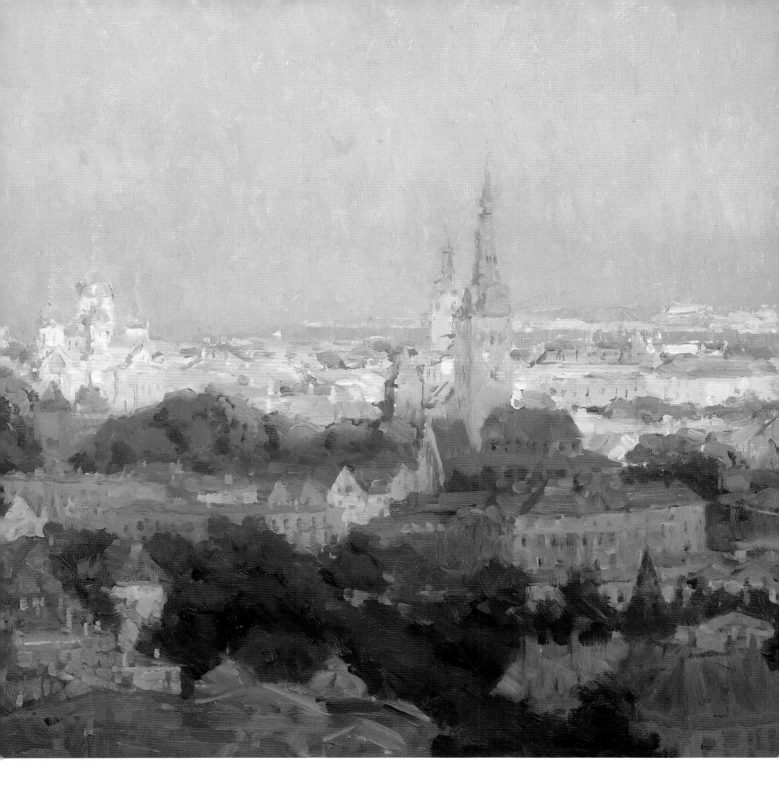

戶外繪畫可以刺激你的感知能力，與在工作室內繪畫相比，它確實會讓你產生更多的情感。觀者也會在你的藝術品中感受到這種提升的情感。

用你的感覺來回應瞬間的變化，用色彩語言來記錄你的情感。這片景色給你帶來了怎樣的心情，你想從這片風景中提煉或探索出甚麼樣的畫面效果？讓自然與你之間的對話來指引你的畫筆。可以先向自己問一些關於繪畫主題的比例、色彩、明暗和造形方面的問題，然後滿懷熱情地繪畫，將這一刻凝聚到你的畫面上。

一些人在戶外寫生時，他們會與自己或動物交談。另一些人也可能會與樹、光線和空氣交談。當你在繪畫時，完全可以大聲交談（儘管去提問和回答），過路人會把你這種特別的藝術氣質看作是天才的徵兆。

悉尼大街（Sydney Streets）
10½" × 13½" (27cm × 34cm)

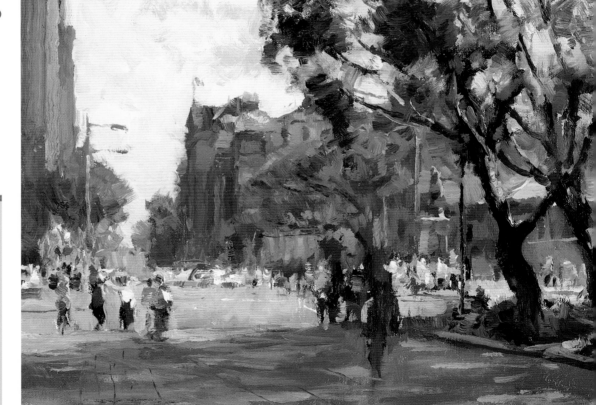

戶外繪畫的特徵

外光派繪畫的典型特徵是"繪畫性"，這意味著在繪畫時不必刻板地描摹對象。這種鬆弛的感覺傳達了一個藝術家在戶外詮釋自然時的精神狀態。收藏家可以通過這種繪畫性感受藝術家的愉悅，並且還可以重溫藝術家的思考過程。

無拘無束的而具有繪畫性的作品並不意味著草率。恰恰相反，這在繪畫過程中涉及到畫家的取捨問題以及深不可測的才氣。繪畫性的筆觸可以將許多細節畫出詩歌般的意境，從而達到運用少量筆觸來表達豐富內容的效果。你可以將物體以色塊的形式呈現。由於戶外的天氣變化較快，所以快速地鋪設顏色有利於捕捉瞬息變化的景象。

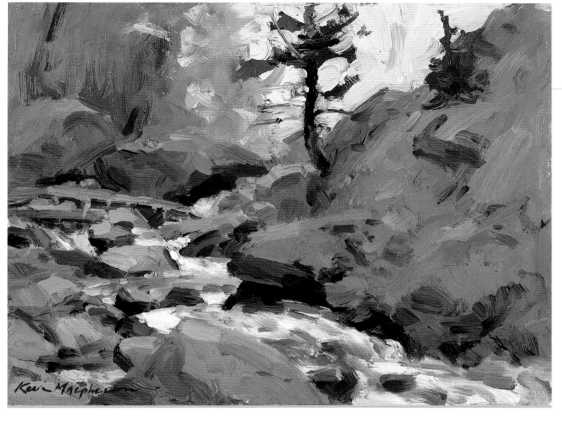

黃石國家公園的回聲
（Echoes of Yellowstone）
6" × 8"（15cm × 20cm）

小幅的風景習作簡稱為小風景（pochades），如尺寸6"×8"（15cm×20cm）或8"×10"（20cm×25cm）。畫小幅風景習作有許多好處：

· 畫小畫用的時間少，當你在解決一張小畫與一張大畫上的同樣問題時，解決大畫上的問題會需要更多的時間和材料。

· 在一次外光派寫生活動中，畫小畫可以讓你快速捕捉整片風景。畫大畫也許會因為身體原因而無法在一次活動中完成一幅外光派作品。要想每一張畫都在每天相同的時間段來同一個地點多次去畫是不太可能的，一個人的心情每一天都在顯著的變化，總想維持一開始的創作激情是很難做到的。

· 與畫大畫相比，畫小畫會讓你更快速地成長。即使一張畫很小，也要將畫面上的視覺問題解決好；你可以在只能完成兩到三幅大畫的時間內"解決"10-20幅小畫。由於我在15-20年的過程中畫了一千多張6"×8"（15cm×20cm）的小畫，正因為有這些小畫，我的繪畫能力才能達到今天的水平，我就是從大量的小畫經驗中成長起來的。

· 你可以用不同的主題或不同的氣氛和光線效果來記錄時光的變化，通過對大量的自然界情調和效果進行寫生，為自己的視覺百科添加更多的內容。

· 因為畫小畫不需要花很多時間和畫材，所以很快可以結束並開始一幅新的寫生畫，這樣就不會有反復修改一幅大畫而感到的困擾了。

· 畫小畫會迫使你將一片風景的許多細節簡化成重要而概括的造型，正確地將主要的形聯繫起來，這樣就不會被細節分心了。

· 當回到工作室時，戶外小習作可以幫助你重溫戶外的經歷，通過這些習作提供的信息將激勵你去畫更大的風景創作。

在戶外現場感受，在工作室內體現。

在戶外寫生開始取景時，你會面對一片令人眼花潦亂的自然景色。這時，你必須要克制住那種要把所看到的東西都畫到畫面中的衝動，因為也許對同一場景分別畫成三張不同的習作會更好。

要抓住任何可能呈現自然本色的機會。外光派繪畫通常都與淳樸的自然風景有關，不過你可以盡情挑戰任何事物，去描繪你與主題之間的氣氛和光線，可以是樹、人、花或建築，這種挑戰的難點在於如何捕捉氣氛和光線的特徵以及它們是怎樣影響出現在畫面上的物體的。

尋找主題

為了搜尋一個主題，你也許需要開車或徒步經過一個區域。在一些地點，一片風景的各種因素會融合成一個畫面，這會使你對它有興趣而把它畫下來。面對這些刺激物（有美感的風景）打開你的心扉。即使是面對同一片景色，在與眾不同的每一天你也會有各種各樣的情感反應。

畫一張戶外習作時，實際的繪畫時間也許要花2-3個小時，不過你可以通過每天旅行來尋找靈感。如果無休止地去尋找，你的感覺會遲鈍；不要耽擱太長時間，因為那樣會使你精疲力盡。經常練習會讓你對畫面更敏感，使你更容易找到主題。

對於畫面已經選擇的主題會在經過一段時間後發生轉變。當你感覺到已經完成了一個主題時，會移向新的興趣點。不要去限定你的主題或你的觀眾。

使用數位照相機探索繪畫地點

準備好相機隨時拍照，你就可以快速捕捉短暫的瞬間或活動，這些照片作為之後的參考素材是很有價值的。

你也許會花數天時間用相機去搜尋繪畫地點。一旦找到了一片風景，你可以在這片景色中邊漫步邊拍照。你可以拍攝許多不同的構圖，這樣可以為捕捉最佳視角增加更多機會。在敲定最終的繪畫地點之前，可以回顧一下你所拍的精選照片。

數位相機可以讓你隨意拍攝，不用擔心膠卷成本。也許要拍50張才能得到一張佈局有趣的照片，也許對大部分照片不會看第二次，但我不願意失去拍攝一張偉大照片的機會。

一些相機在取景屏幕上可以將圖像轉變成黑色和白色或甚至是多色調分離的效果，這可以幫助你很快地分析一片景色。看著一片景色的小尺寸二維視圖，感覺就像得到了色彩習作的初期效果一樣。

參考照片：聖皮埃爾·德馬耶（St. Pierre de Maille）
這張照片能夠畫出好幾張畫。你可以把照片剪裁成垂直的、水平的或正方形的形式。興趣的中心點可以是建築物，也可以將興趣中心點佈置在前景中。當用你的相機尋找這些位置時，從不同的最佳位置去拍攝盡可能多的照片，這樣你就可以充分考慮所有的可能性。

擺放你的畫架

畫架最好被安置在可遮蔽且開闊的地方，在遮蔽處的光線最好是中等強度間接照射的天光。你可以用一把傘來遮住畫和調色板，或把畫放置在太陽照不到的地方，這樣就可以防止調色板上有畫的投影。如果光線變化了，那就需要調整你的畫架位置來避免光線或陰影的干擾。

明亮的太陽直射光會在你的白色畫布和調色板表面產生反光，這會影響你在色彩混合時對於實際明度和飽和度的判斷能力。這種強烈的光線會使你畫得更灰暗。然而，把畫架擺放在一棵大樹的濃密陰影中會產生相反的作用，將導致畫面上的色彩過亮。

最好將你的畫架安放在水平的地面上。可以在你的顏料盒中放置一個氣泡水平儀來檢測水平程度。不平整的地面會使你產生視覺誤差，會使畫面中的水平線與畫布的橫邊不一致。

怎樣調整繪畫前的狀態

首先要舒展你的身體，就像鍛煉前的熱身運動，然後擺出運動員蓄勢待發的姿態。不管你是坐著還是站著，不要在畫架前退縮，要富有活力和激情的去作畫。我比較喜歡站著，因此我的腿得到了真正的鍛煉，朝前朝後的走動幾乎要把我身下的地面踩碎了。

怎樣應對戶外光色的快速變化

太陽光線最多也只能在三個小時內保持相對穩定的狀態。之後景色中幾乎所有的色彩關係都會改變。你可以練習某些技巧來應對這種問題。

速度。學習快速繪畫是有效解決戶外環境多變問題的首選方法。我經常讓學生用一個小時完成一幅風景，他們都抗議說我這樣做不公平（事實上，他們在這樣做的時候經常浪費5-10分鐘），雖然我只給他們一個小時，但好像從來沒有看到過失敗的作品，天氣情況估計只會給他們更少的時間。因為經常有這樣的情況，一大片雲團會不定時遮住所有的太陽光，所以有可能留給他們畫主要部分的時間只有20分鐘。

速度的提升要有精確性的保證，快速繪畫並不意味著凌亂馬虎。在你能夠保持精確性的情況下再盡可能地畫快。最好先畫那些稍縱即逝的物體，如移動的光線，移動的人、船或動物。

預判。你可以預先判斷甚麼事物會快速改變，先去畫那些事物。也許一個事物在光線下變化時，這個事物陰影的快速移動會更多地影響你，或許你的風景包含了匆匆而過的路人。要早點分析需要去處理、定位和繪畫的區域，為你的畫制定一個計劃。

記憶。一開始，你的頭腦很難記住飛逝的形象，但透過鍛煉，你能夠很好地記住這些視覺圖像。

即使自然界變化很快，半小時、三小時或三天去完成一張畫都可以。你可以在另一天重溫這個地點或在工作室內完成這幅畫。不管你的方法是怎樣的，一張畫必須堅持它自己的特點。一張在戶外完成的畫不一定會很好，但一張在一小時內完成的畫並不會比一張費力畫了數天的畫藝術性差。一幅畫的品質是最低的評價標準，隨著練習，你將能畫得更快，用預先判斷和記憶作為基礎技巧來作的畫會越來越多。

自然控制著光線。擺脫自然的控制，你將會看到意想不到的美景。

第一天：強調專業基礎

選擇一個室外風景主題並將其畫下來，仔細思考以下建議：

- **素描**。把物體的造型和比例畫準確。
- **色彩**。盡量去選擇可以喚起這片景色氣氛的和諧色彩。
- **明度**。分配好明度關係，創造光線的真實再現感和滿意的構圖。
- **邊線**。造型之間的邊緣線可以是硬朗的，也可以是鬆軟的。你可以通過反覆描繪一條邊緣線使它變模糊形成鬆軟的感覺，或者通過在兩個較大的造型中創造一個小的過渡造型來達到這個目的。處理邊緣線可以加強客觀氣氛效果和物理質感的表現力。

每日心得：一幅成功的繪畫建立在良好的基礎開始之上。完善技巧可以使你在處理各種題材時得心應手。

第二天：帶著激情去繪畫

畫第一天所畫的同一個主題，但是這次要配合情感去畫。你會回憶起昨天碰到的許多問題的解決方法。當這次用直覺進行繪畫的時候，平時的專業練習過程將會幫助你解決很多問題。不用擔心這幅畫畫得完美與否，只要確信看畫的人能夠感受到你的激情就可以了。

每日心得：如果一幅畫的技巧熟練但缺乏激情，那麼這幅畫不是藝術品。通過練習，你將有能力把技巧和激情融合進繪畫中，使畫面具有專業水準並洋溢著個人的活力。

第三天：畫一張一小時的繪畫

這張畫要用比你平常繪畫時更快的速度去畫。在一個小時內完成一幅大小為12"×16"（30cm×41cm）的繪畫（如果你想要畫的更大一點也行）。

技巧和激情的結合

光線移動得很快，為了畫這張習作，我運用大量的顏色，以爆炸性的方式來捕捉色彩。這種光色效果太吸引我了，如果一開始我沒有花時間去安排色彩關係，而是在畫的過程中再去挑選顏色的話，估計這種效果早就消失了。我必須快速建立色彩，要相信自身的專業繪畫技巧是可以做到的。

波動的葡萄園（**Rolling Vineyards**）
12" × 16" (30cm × 41cm)

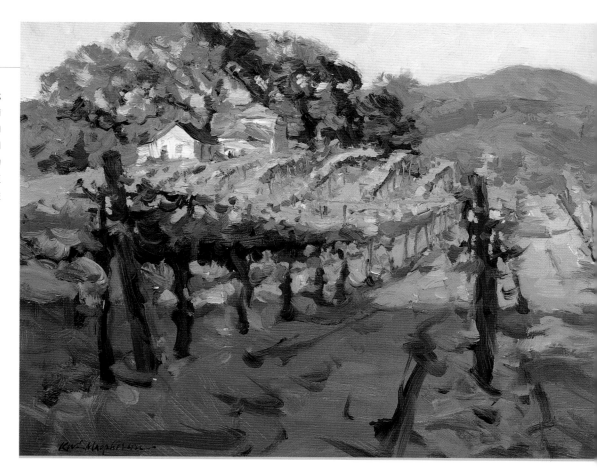

每日心得：當你用直覺快速作畫時，你會有更好的機會來捕捉瞬間。畫得時間太長，光線是會改變的。另外，當你畫的速度變快了，筆觸之間間隔時間會縮短，記憶仍然會留在大腦中，這樣會使你更有把握將色彩關係畫準確。想像一下各種音符，在鋼琴上彈奏一個曲子，如果上一個音符響了一段時間之後才接下一個音符，估計你會很容易忘記這首曲子彈到哪兒了，所以彈一首快節奏的曲子實際上更容易。

第四天：畫小色彩習作

花一天的時間去多畫一些小幅色彩習作，尺寸不大於2"×3"（5cm×8cm）。每張習作要求畫成平面色彩的小幅圖畫形式，使其具有準確且簡明的色彩關係和明暗關係。使用盡可能大的畫筆去畫，可以用油畫顏料或水粉顏料在紙、油畫板或油畫紙上繪畫。保持單純！不要畫得太矯揉造作，也不要在畫面上使用太漂亮的色彩；這些不是繪畫作品，只是小練習而已。它們可以為未來的許多繪畫作品提供幫助。

每日心得：一張小習作能夠幫助你快速開始一張大畫。小色彩習作也會讓你嘗試一些不同的構圖安排，不用花費大量的時間和精力。

第五天：使用包含三原色的色彩去繪畫

著用三原色色彩加白色來畫一張畫（或者用其他三種色彩來代表三原色）。包含三原色的色彩舉例：

· 橙色（有黃色的感覺），紫色（有紅色的感覺）和綠色（有藍色的感覺）。

· 黃赭色、淺鎘紅色、黑色。

每日心得：具象寫實繪畫並不是一個一個景物的複製，而是要通過色彩和明度的關係來轉譯這些景物。如果你無法將色彩關係處理好，那麼即使你擁有世界上所有的管裝顏料也沒甚麼用。三種包含三原色的色彩將讓你擁有所需要的所有色彩關係，它們會讓你畫起來更方便。

用限定色組合預調混合色

在這裡，我把經常使用的紅色、黃色和藍色的色彩範圍縮減到橙色、紫色和綠色，我想用這些限定色組合去創造更豐富的色彩。這種運用預調混合色的做法可以限定你的用色，從而減少色彩上的混亂。

色彩習作

我的紙質速寫本裡都是色彩習作。在畫一張小習作時，你會被迫把一片景色概括出一個大關係並整理出最主要的因素。這種小習作對你畫大畫的開始階段鋪大色塊很有幫助。

使用你能駕馭的最大畫筆

對於小幅色彩作品來說，一支4號或6號短頭畫筆（豬鬃或貂毛都可以）是非常好的工具。當我畫風景時，比較喜歡追求明確的色彩關係（恰當的"明度—色相"）。

第六天：大膽地使用顏料

對於一張9″×12″（23cm×30cm）的油畫板，你可以擠一整管白色和半管紅色、半管黃色和半管藍色，把它們全用光，使油畫板上的顏料達到半英寸厚。

每日心得：大多數學生都不會擠出足夠多的顏料來畫畫。通過厚顏料區域和薄顏料區域所創造出的不同質地會對繪畫表面增添各種層次和有趣的感覺。厚顏料的運用可以傳達果斷有力的筆觸感，實際上運用厚顏料要比使用薄顏料更容易（見30頁），要學會用大量的顏料去繪畫。

第七天：在一張有底色的畫布上繪畫

為了使畫布有底色，所以要先在畫布上上色（可以塗上任何色彩，幾種色彩一起塗也可以）。可以等底色乾了再畫，也可以在底色沒乾的情況下去畫。不管你選擇甚麼色彩，在風景中去找到一處與所做底色色彩一致的區域。不要用與底色一樣的顏色去畫，但可以與底色接近的色彩去畫。一定要把你的畫面控制在這種底色基調上——就是要把其他明度的色彩與這種底色建立起關係。

每日心得：如果使用正確，一塊有底色的畫布可以幫助一張作品設定某種情調，並可以加快繪畫的速度。底色的色彩會影響其他所有色彩，但它又會幫你創造和諧的色調。

第八天：用不調和的顏料繪畫

畫一張色塊關係明確的畫，不要有柔軟或模糊的邊緣線。用很小而肯定的筆觸去逐一地表現形和色調層次。

每日心得：要想把畫面中所有的造型都弄得渾濁、模糊和混亂實在是太容易了。過度處理會破壞對比效果。要學會盡量少地依賴色彩的混合，要盡可能多地使用色塊來體現造型和色彩。這會給你的藝術作品帶來更好的繪畫性。

大膽地使用顏料
大多數學生會精打細算地使用顏料。不要吝嗇，擠出更多你要用的顏料吧，然後把它們都用完！

嘗試在一張有底色的畫布上繪畫
當我想到唐人街的時候會聯想到"紅色"。我會把明亮的純淺鎘紅塗滿畫布。這種做法是很有趣的挑戰，這會為完成之後的作品灌輸閃爍的活力，就像唐人街一樣。

唐人街（**Chinatown**）
8″ × 6″（20cm × 15cm）

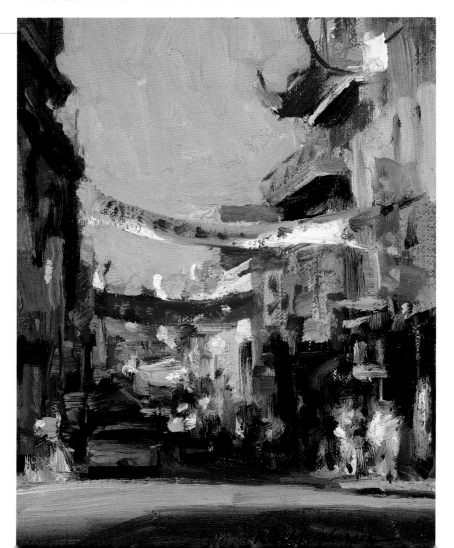

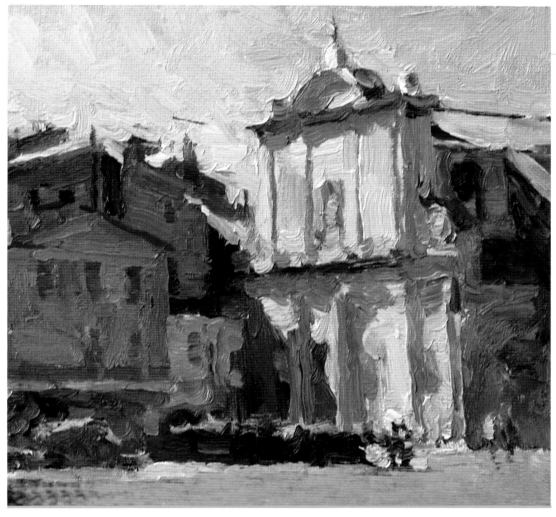

色彩豐富的暗部，中性色的亮部
如果使用豐富的色彩來畫暗部區域，那麼亮部區域可以用一點淺灰色顏料簡單地混合一點其他傾向的色彩來畫。

馬蒂格（Martigues）
8" × 8" (20cm × 20cm)

第九天：畫色彩豐富的亮部和中性色的暗部

嘗試畫一張畫，這張畫的暗部主要是中性色，亮部區域則擁有豐富的色彩。使用波特蘭深灰來畫所有的暗部。如果把畫面物體的三分之二配給亮部，三分之一分配給暗部，就像用正面光源照射一樣，這樣的效果會很好。

第十天：畫色彩豐富的暗部和中性色的亮部

嘗試畫一張畫，這張畫的亮部區域主要是中性色，暗部則擁有豐富的色彩。使用波特蘭淺灰來畫你所有的亮部。如果把造型的三分之二分配給暗部，三分之一分配給亮部，類似逆光的風景，這樣的效果會很好。

每日心得：你不可能同時運用以上兩種方式去作畫。把每個地方都畫得色彩鮮艷是無法令人滿意的。如果你選擇使用鮮艷明快的色彩來畫暗部，你將會驚訝地發現所畫的亮部都變灰了，反過來也一樣。如果想讓你的色彩"唱起歌"來，最好使用中性色通過互補來加強較純的色彩。

戶外繪畫成功的
七種方法

這裡有好幾種處理戶外繪畫的方法。每一種方法都有優點,不同的環境也許需要不同的方法,都試試吧。

方法1:先畫素描,再畫色彩

在你開始畫色彩之前,先花點時間用鉛筆或畫筆把這片風景的素描畫精確。在覺得素描令你滿意之前都不要畫色彩。

優點:這種方法適用於造型精準的主題,例如人體或建築。

建議:即使你一開始畫了素描有了準確的輪廓,但在畫的過程中如果覺得有必要還是要去"修改"的。不要刻意地把色彩填在輪廓線內。

方法2:先畫色塊,再畫素描

用顏色在畫布上"爆炸"式地上色,對色彩做出快速反應。然後通過厚堆或刮擦的方法將色彩安排到正確的位置,這個過程幾乎類似於雕刻。

優點:色彩和光線轉瞬就會變化,然而在光線退去之後,畫好的物體將長久地保留在畫布上。用這種方法,你會有更好的機會捕捉和諧的色彩以及瞬間的感受。

建議:如果你的繪畫技巧還不夠嫻熟,這種方法也許比較困難。不過,有一點你只要記住了就不會覺得困難,那就是在快速鋪滿畫布之後,用你的激情去使用顏料。

方法3:先畫關鍵物體

先從畫面的關鍵部分畫起。例如先從人體的頭部畫起,在畫身體或背景以前把頭部畫準確。

優點:一個形和色都準確的關鍵部分會成為一幅畫面中其他相關事物的主要參考物。當你把它畫完之後,會有一種如釋重負的神奇感覺。剩下的繪畫過程將會感覺很簡單很輕鬆。

建議:當你在戶外試著畫移動的物體時可以用這種方法,比如在咖啡館裡的兩個用餐者。首先把人作為焦點畫出來(因為它們也許會離開),然後在"明星們"走了之後完成整幅畫的剩餘部分。

方法4：先概括再畫關鍵物體

在刻畫關鍵部位之前先將畫面的整體關係建立起來。畫面中的所有部分同時進行，在你調整好關鍵部位的明度、色彩和邊緣線的對比效果之前，不要把畫面某一處的完成度超過其他部分太多。

優點：當你的關鍵物體不確定時，這種方法非常有用。例如你也許決定要畫一個港口風景，但在擺好畫架之後，那艘要作為重點的船可能已經開走了。這時你就要以平常心去畫，然後預測將會成為你畫面關鍵的另一艘船最終會停在甚麼位置。

建議：一些色彩、明度和邊緣線的對比效果好的位置可以使你的想法和關鍵物體更明確。

方法5：做一個光色的記錄者

利用你在戶外繪畫期間的機會去收集所有有關色彩、造型和明度的資料，要忠實於你所看到的事物，捕捉那些能夠代表一定光照環境且有微妙差異的色彩關係，盡量挑選那些具有代表性的風景。

把工作室內的程式化繪畫方式捨棄，以直接觀察主題的方式取而代之。

優點：仔細觀察對於訓練你如何去看自然中發光的天空、色彩豐富的陰影和高調鮮明的色彩是有幫助的。這種方法可以讓你的戶外繪畫變得栩栩如生和自然完整。你所捕捉到的色彩、明度和大氣的色調會成為未來工作室內創作的靈感。

建議：總想著把物體畫得逼真和精確可能會使你畫的東西太孤立。不要擔心畫面的真實性和精確性，只要尋找畫面上的信息就可以了。當你回到工作室之後，記得要對這幅畫進行富有感情的收尾工作，把畫面中的各種因素巧妙地融進整幅畫的審美趣味中。

方法6：畫大畫：先從一小步開始

第一天，畫一張戶外小習作。解決視覺問題並獲取一點感覺。

第二天，畫一張同樣主題的大畫。一開始在工作室畫，藉助第一天的習作及其色調來快速鋪

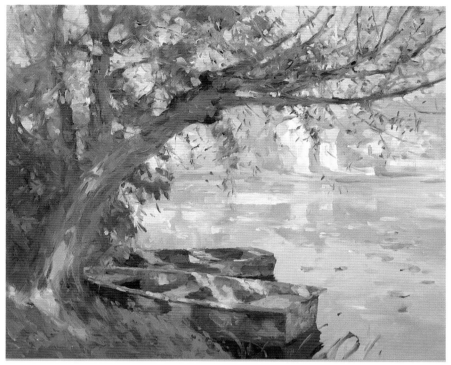

在柳樹下休息
（**Resting Under the Willows**）
20" × 24" (51cm × 61cm)

滿大畫表面。然後把大畫帶到戶外並通過直接觀察風景完成這幅畫。

優點：即使你沒有將昨天的習作畫完整，你也會有快速鋪滿一張大畫的能力。

建議：一旦你開始在戶外直接觀察這個主題，就不要害怕反復修改和刮去重畫，放開手去畫吧。

方法7：沈思和繪畫

試著不帶顏料和速寫本去觀察風景。去戶外觀察三小時，讓你的大腦去感知這片風景。進入精神和視覺上的問答狀態，用情感去感受這片景色。第二天，回到工作室，憑藉記憶畫這片景色。

優點：這種方法將幫助你消除畫不必要的細節，那些細節可能會使你分心。藉助回憶，你的大腦將會向你顯示一些必要的事物。

建議：在你的日常生活中可以經常進行這種精神和視覺上的問答。這樣的做法早已成為我的習慣，我經常會思考怎樣去畫生活中的各種事物，所以現在很難讓我擺脫這種思維方式來畫畫或觀察事物。

地球和太陽不會因為你對它們進行研究而停止轉動。所以時間非常重要。

藝術家和運動員會有一種類似的狀態，通常稱作"興奮狀態"——當你進入這種狀態時，大腦會停止判斷，你會發現時間過得很快。當我處在興奮狀態時，我會沈浸在那一刻的藝術精神之中，感受著各種離奇的超現實境界，仿佛我正注視著這整個過程。

我非常希望能夠確切告訴你怎樣進入興奮狀態，但不幸的是我不能，因為每一個人的興奮狀態是不同的。但這裡有些建議供你參考。

一首歌曲。也許音樂能夠幫助你，或者在你每次繪畫前也許有一些日常準備工作（比如混合你的中間色彩），那或許會讓你的大腦和身體有足夠的時間進入思考狀態。

排除干擾。干擾物就是遍布戶外的各種事物和環境因素，如風、小蟲、高溫、寒冷、交通和好奇的觀眾。另一方面，交通的喧囂可以成為白噪音。只有一種聲音震顫會很討厭，但城市人群中的數千種聲音的混合聲會讓人平靜一些。

相信自己。你比誰都清楚自己的優勢、長處和對色彩的敏感度。你在畫室裡已經訓練過專業基礎，畫過很多畫，用色彩和素描寫生過模特，在室內探索過明度和構圖，所以要相信你自己。認識自

身值得肯定的地方，這樣可以讓所有的消極因素都退去。

不要分析。要抓住瞬間，要充滿好奇和驚訝，放鬆而又敏銳。本能且無意識地運用創造性的藝術精神讓你的畫筆動起來。你的左腦會不由自主地去評判，它會不斷地向藝術精神的權威詢問，你要讓左腦暫時停止判斷，在判斷之前你要盡可能地使用右腦。

不要擔心他人對你的看法。我敢保證任何人（甚至是初學者）在嘗試戶外繪畫時會給90%的過路人留下印象，只要擺出一個法式畫架就會令人印象深刻。無論如何，你不能被其他人對你的意見左右。

畫畫是艱苦的工作，是一種需要學習的困難技藝。不要讓挫敗感把你剛開始學畫的快樂也奪走。去享受整個藝術過程：色彩的混合，怎樣使一種色彩在另一種色彩旁邊顯得更美麗，油畫顏料的氣味和質地，畫布上畫筆塗刷的筆觸——長筆觸、短筆觸，去感受你臉上的微風和陽光，去感受快樂。這是你的工作——你知道這有多偉大嗎？

楊木露營地（Cottonwood Camp）
30" × 40" (76cm × 102cm)

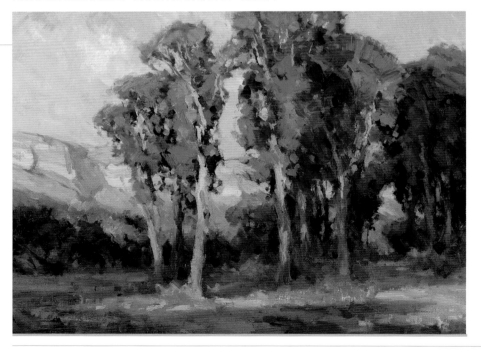

用本能和直覺去控制畫筆。
成為這種經驗的旁觀者。
進入興奮狀態，一種忠實和自信的境界。

你有過失敗嗎？是甚麼？

我有過數不清的失敗。關鍵是我們該怎樣從那些失敗中學到東西？別氣餒。

再次拿起筆開始畫吧。你畫錯了甚麼地方？那畫錯之處便是激勵你的地方，準備好積極地去改正它們了嗎？這塊畫布太大了還是太小了？你在畫畫的時候盡百分之百全力了嗎？

害怕是不可避免的。所有的藝術家都經歷過自我懷疑的害怕階段。不要因為害怕而意志消沈。繼續向前。如果一幅畫一直畫不好，那就重新畫或者換個主題畫。不要在一片沒有感覺的區域花太多精力，不要對每張畫都過於考究。去盡情地享受學習過程中的快樂吧。

保持畫面的"整體感"

你一開始會以整體的大色塊鋪滿畫面，但是你會發現，在進行細緻刻畫時畫面整體感正在流失。這讓人很不舒服，不過解決起來很簡單。

一開始應該要把畫面的明暗分配好。一旦分布好明暗，就可以著手使用色彩（冷暖）變化來細緻刻畫、調整和豐富畫面了，不需要對明暗變化花過多的心思。以這樣的方式繪畫，就不會破壞建立好的明暗關係了。

不要有壓力

為了捕捉落日，我在一塊畫板上畫了六幅習作，這些習作是一張接著一張畫的，每張的完成時間在十分鐘之內。這種對變化快速的物體的繪畫方法可以防止你在一個物體上過度刻畫。當然，快速作畫的要求是你必須跟著直覺去畫，所以失敗的幾率會非常大。多多嘗試，一些快速習作可能會成功，而其他的可能會失敗。排除自身的壓力，不要擔心失敗。

愛爾蘭落日系列（Irish Sunset Series）
20" × 16"（51cm × 41cm）

戶外繪畫，直接畫法（*Alla Prima*）

直接畫法即一次性完成的畫法。在繪畫中，這個術語指的方法是油畫直接技法或濕畫法。不過實際上這種"一次性畫法"可以花一個小時或數天時間去完成，關鍵在於保持畫面顏料的流動性。

直接畫法最適合我的性情。戶外寫生要求你能夠捕捉快速消逝的光線效果和千載難逢的瞬間，所以我需要一種可以讓我在短時間內畫完一幅畫的方法。

材料

顏色
淺鎘黃、淺鎘紅、群青、鈦白

畫筆
10號獾毛短頭畫筆

畫幅
12"×16" (30cm×41cm)

參考照片
當太陽在法國的中世紀城市蒙莫裡永（Montmorillon）的建築物後面時，那些建築就只剩下剪影了。我被這種逆光的景色給迷住了。當我開始畫這片景色時，在太陽的直射光線下只能看到一些屋頂和樹的外形。我知道這種短暫的美景不會持續很久。

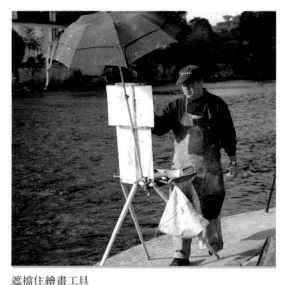

遮擋住繪畫工具
當我畫畫時，會把傘和另一塊油畫板放在畫架上將調色板遮住。

1　迅速開始

在繪畫前期階段，用灰色系顏色調和出一種中間明度的"泥漿狀"顏料，把它刮到調色板一邊。然後用少量的礦物精油將這種顏料稀釋成半透明狀。使用稀釋好的顏料把風景的輪廓全部畫下來。

第一步只需要花幾分鐘的時間。在構圖中我把教堂的尖頂去掉了，因為我認為它的垂直造型太突出了。

2 建立明度

混合淺鎘紅和群青,用這種顏色大塊塗刷最暗的區域,這樣一來,最亮區域就顯示出來了。然後用大色塊畫一些中間明度。現在開始關注畫面大關係的造型和節奏,在這創造性的階段,你可以用紙巾擦去一些色彩,整理一下大感覺來使畫面更和諧。在這一步驟中,你不能急著去畫細節上的色彩或造型。

3 畫陰影以及加強水和天空

這一步可以開始陰影區域的深入刻畫。先要觀察陰影中的各種反射光來源,你的眼睛看到的色彩要比相機多很多。畫一片雲可以平衡建築物的泥土氣息,還可以將其強烈的對角線破一下。當天空中有一片雲飄過時,你可以把它畫到畫面中。

把畫面上的所有東西都畫起來。為了使畫面形成一個統一的抽象造型,你可以使用明度層次把各種物體融合成一個整體,但是要仔細推敲內部的造型,色彩關係和細節,只要做到了這些,觀眾就能夠通過畫面直觀地看到一個大關係中的豐富效果。

要確保暗部的明度不要太亮,這樣就可以保持整體大關係的和諧。

在水上畫一些太陽光照射的閃爍波紋可以增加空間感。

光線移動很快,所以你也必須趕上它的速度。
調和色彩,提出問題並迅速地回答。

4 精細刻畫

到這一步，你可以開始準確地深入刻畫。完整畫面的色彩、明度和造型的關係，使它們形成完整的畫面感。當用濕畫法時，做這種調整是相當容易的。你可以刮掉或擦去某些區域的顏料露出畫布底色，也可以反覆厚堆顏料，直到關係正確為止。

用大筆繪畫，用顏料厚塗

我會用一支10號獵毛短頭大畫筆來厚堆顏料畫造型。不要害怕會把厚顏料壓下去。當你想要改變厚塗的顏料造型而不是用平塗的方法來改變一塊薄顏料層時，操作厚塗的顏料就像捏泥塑一樣非常容易。記住，你可以經常運用刮去顏料和厚堆顏料的方法把色彩和造型畫得更準確。這種顏料厚塗的濕畫法可以增添色彩的感官吸引力。

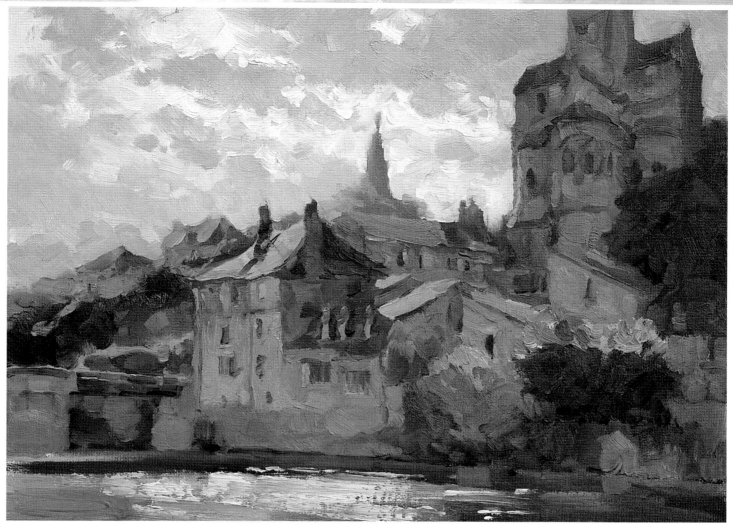

5 完成

要善於捕捉天空中白雲輪廓線中的亮光層次，這可以為色彩差別不大的廣闊天空添加一些趣味。對於天空和建築剪影銜接處的輪廓要仔細刻畫。試著將一個物體的暗部融入另一個物體的暗部中，這樣能夠使畫面保持統一性、節奏感以及自然性。

在我放下畫筆認為這幅畫已經完成的時侯，有可能另一個藝術家會認為這幅畫才剛畫出個大概而已。對我而言，細節無法表達更多東西，整體表達是更重要的，這是每個藝術家為他們自己制定的藝術準則。

蒙莫裡永 (**Montmorillon**)
12" × 16" (30cm × 41cm)

怎樣捕捉稍縱即逝的光線

光線變得很快。如果你不斷地因為光線的變化而調整畫面，那畫面上的明度將會變得很混亂，一開始的構圖也將會流失。

為了避免這種情況發生，你一開始就要建立好暗部的佈局（建立與亮部區域相對的陰影區域）。把之後的明度關係控制好，這樣你就不會破壞已經建立好的亮部和暗部區域了。一張混亂的畫面其明暗對比總顯不足，因為亮部和暗部的明度區域無法明確分辨。

捕捉短暫停留的物體

莫內居住在法國克勒茲河沿岸（Along River Creuse）的安靜村莊中，他畫了很多克勒茲峽谷（Creuse Valley）。在我畫那裡的牧區景色時，偶爾會有奶牛出現，它們看上去像是在故意吸引我去畫它們。

材料

顏色
淺鎘黃、淺鎘紅、群青、鈦白

畫筆
10號獾毛畫筆

畫幅
13"×18" (33cm×46cm)

參考照片
奶牛在這片景色中穿梭時，我拍了它們的很多照片。在戶外我一般都是對它們進行寫生，但在工作室中畫較大的創作時會需要更多的細節，這時那些參考照片就派上用場了。

1 開始

用少量的礦物溶劑稀釋淺鎘紅和淺鎘黃的混合色，用破布或10號獾毛畫筆將這種顏料塗滿白色的畫布。在畫布上用紙巾擦去一些顏料來創造陸地色塊的輪廓。像這樣一開始處理底色造型的方法可以抓住"整體感"。畫布上的底色會讓你很快地進入狀態，不過這一步有時候是最艱難的。

2 畫前景、中景和遠景

你在步驟1中所畫的底色只是亮部色系中的中間明度而已。所以從現在開始，你要在畫面的前景、中景和遠景部分中建立陰影色彩。雖然這些景色的亮部明度差別不大，但各景中的陰影特徵建立起來之後會使它們的距離拉開，形成一種氣氛和效果。

3 控制好天空的色彩

可以用淺紫色來畫天空，用紙巾將雲的形狀擦出來，之後雲所在區域的明度會亮一些。選擇最能夠代表天空的色彩。這一天，多雲的天空中包含了一些藍色，不過我在雲團中看到的紫色是一種最佳且最快表現整體天空的色彩。

4 添加更多的色彩

在這幅畫中，亮部色系主要由綠色構成。所以可調配大量的各種綠色，在調色板上仔細比較它們，使它們的明度接近一些。對於多雲的天空，你可以畫一些藍色的負形將其破一破。

5 快速捕捉的興奮感

根據你建立好的暗部佈局在前景中添加色彩。

當我在戶外寫生時，奶牛正好走過來吃草。我會非常快速地用色彩將它們畫出來，然後添加陰影。我一般不關注細節—畫面上兩個簡單的色塊是我描繪奶牛時所需要的所有顏色。

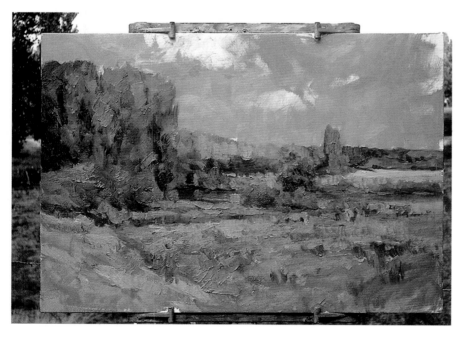

6 用較小的色彩筆觸深入刻畫

用較小的色彩筆觸來完成這幅風景的最後階段。

在多雲的天氣中，雲的陰影會飄浮在整個風景之上，它會改變風景的色彩、明度和構成關係（從這片風景的其他照片中，你可以觀察到這種變化）。不管自然會怎樣戲弄你，請繼續維持你所建立的暗部佈局。如果光線改變得太厲害而使你無法判斷色彩，在光線變化到你喜歡的情況之前可以先暫停一會兒並將你的調色板清理一下。

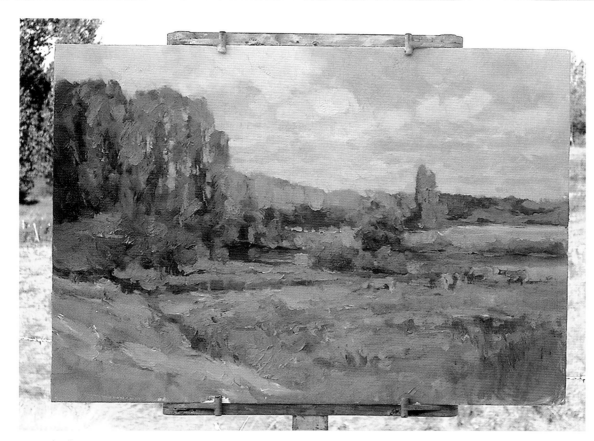

克勒茲河沿岸
13" × 18" (33cm × 46cm)

7 完成

深入刻畫並完成它，不要過度工作。我一般等
到光線變化太大了或感覺自己太累了就不畫了。

不管環境變化成怎樣，你始終要保持一開始的想法。

你要畫的是氛圍，而不是物體

具有諷刺意味的是，戶外畫家的真正主題是不存在的。其實我們畫的不是風景中的物體，而是物體周圍的氛圍。空氣有時候清澈，有時候則混濁。灰塵、污染，特別是濕度，影響著這種難以捉摸的物質的密度。

陰天早晨的光線比晴天環境下的光線更微妙，銀灰色的天光從涼爽的上空照射下來，在各種平面上創造了溫暖而微妙的陰影，渾厚的霧氣像面紗般彌漫於空間的深處。

材料

顏色

淺鍋黃、淺鍋紅、群青、鈦白、波特蘭淺灰、波特蘭中灰、波特蘭深灰

畫筆

10號獾毛畫筆、8號豬鬃榛形筆

畫幅

12"×16" (30cm×41cm)

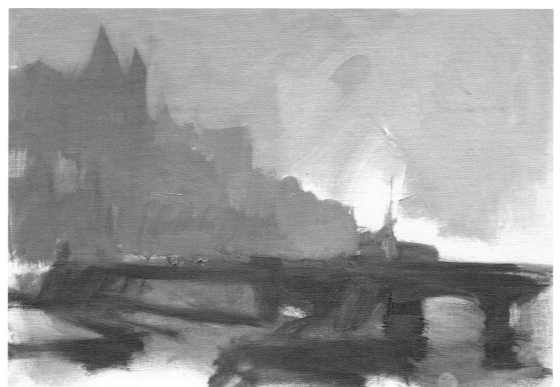

1 先畫大概的構圖

用10號獾毛短頭畫筆，把亮灰、中灰和深灰安排到風景的三個主要色塊中。

當我開始畫這幅畫時，以這樣的方式分布三種色塊可以把霧看得更清楚，但是這霧很快就會消散，所以我要加快速度。

2 協調色彩

現在，你要在步驟1中鋪好的灰色底上添加色彩。好好比較畫布上的色彩，從主要顏色（淺鎘黃、淺鎘紅、群青和鈦白）中調和色彩來添加暗示性的色彩關係。

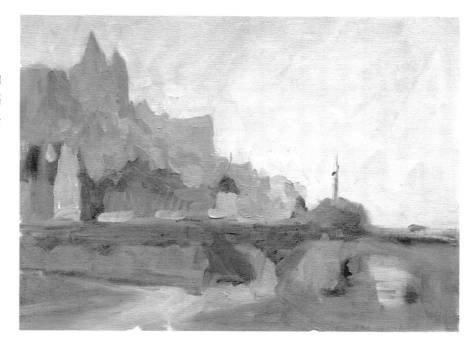

3 調整天空並添加一個亮部色調

天空色調太暗的話，可以通過紙巾擦拭來提亮。按你自己的需求來調整天空的色彩。由於畫了很多內容，所以要試著去保持暗部的連貫性。在拱門下遠距離的水面上你可以試著畫上一些耀眼的波紋，這種亮部色調可以平衡城堡遺跡的厚重感，也可以把造成城堡遺跡的對角線破一破。

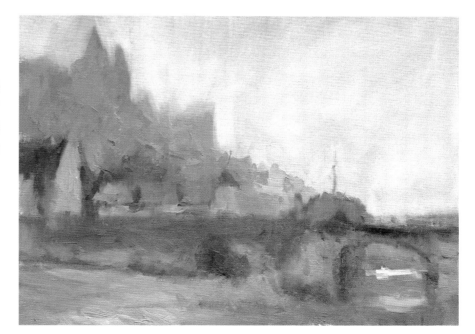

藝術就是通過對畫面中各項因素的選擇、省略和誇張的精心安排。

4 微調

這時開始深入刻畫，在畫面上尋找各種冷暖色彩的豐富層次，運用它們去描繪形式感，這是件既有趣又有挑戰性的工作。在天空中，太陽光線隱隱約約地穿過薄霧，創造出一種很微妙的趣味，但令人驚訝的是，太陽自身的色彩非常冷。

5 完成
用小筆觸去創造更多的細節。把橋的底面加
深,加強畫面的對比可以使畫面增加深度感。

神秘的村莊 (**Mystic Village**)
12" × 16" (30cm × 41cm)

如果沒有靈感就不要畫畫。但是畫畫通常可以培養靈感。

6

在室內畫風景

　　或許你在戶外的許多嘗試不怎麼成功，但所積累的經驗對你在工作室內的大幅創作會有所幫助。每一次戶外寫生習作中記錄的真實色彩都是一顆寶貴的種子，它包含的訊息會提高你在工作室內創作的水平。另外，在畫室這樣一個穩定的環境裡，你可以對繪畫規律進行探索和實驗。

　　室內作畫和戶外作畫的經驗是互補的。戶外自然氣息的記憶會促進你在工作室中的創作，在室內訓練的繪畫技巧和掌握的法則能夠使你用新的方式在戶外繪畫。

你的工作室時間可以用來探索、自我發展和熱情學習。
學會冒險，嘗試新事物。
只要不怕失敗，你就會成長。

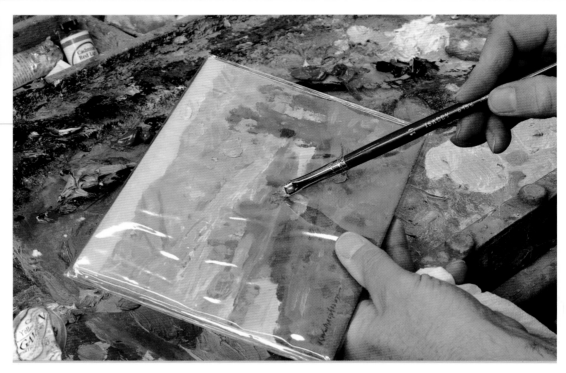

在你畫大幅風景畫之前可以先比較一下色彩關係

在透明塑膠紙上塗色是一種快速簡便的方法，它可以用來比較色彩關係以及試驗對作品的影響。例如，你可以選擇各種色彩在一幅小色彩習作前進行比較，以這樣的方式來確定大畫的色調並將其成功完成。事先可以調好從習作中推斷出的大塊概括性色彩，這樣就能加快你畫大尺寸創作時鋪大色塊的速度。

工作室環境的利與弊

工作室是一個舒適的環境，你可以花時間在那裡練習繪畫以及做其他研究。

工作室內不利的一面是缺乏面對風景時能夠激發你繪畫的感覺，在只是打開了門的室內作畫是很難更多地捕捉到那種直覺的（見74頁）。這會使你依賴程式化的方法去繪畫。

在工作室內，你擁有繪畫資料、照片和記憶中的風景，要試著用構思周到的圖像結合外光派繪畫的新鮮感去創作。

在經歷戶外寫生之後，可以試著用新的眼光去審視你的習作。它們是如何畫出來的？現在，遠離實景，它們引起你甚麼想法了嗎？戶外寫生過程是非常快樂的經驗，或許習作本身是有缺陷的，但畫面中每樣東西看上去都是從筆下流出來的。記住，戶外習作是因其在戶外所畫而具有意義，但並不意味著它們就是非常出色的作品。

在工作室的時間是評估和反思戶外習作的時機，這樣做可以鞏固發展優點並更正缺點，從而提高你在更大畫幅上的繪畫能力。當需要使用繪畫製作技巧去創作一幅更為完整的創作時，你所面臨的挑戰是要保持在戶外寫生時所具有的生動性、自發性及和諧性。在畫室裡將寫生習作畫成一幅大尺寸的風景是非常有意義的。

習作：是描摹還是出發點？

當你想將小習作放大複製到大畫布上時，很可能會覺得有難度。總有一些特別的東西需要很快完成。其中的努力和修改是必不可少的，這些過程最終可以使這幅風景畫比習作有更好的畫面效果。

把小習作作為出發點——激發靈感的種子。不要為複製色塊而複製色塊。在畫大創作的過程中不要害怕運用新的方式。

把習作作為參考時的挑戰

當放大畫幅後，你也許會意識到沒有足夠的理解或細節來填充畫面。在小畫上擺上一筆就可輕鬆地解決一個視覺問題，但是在一張大畫上需要更多的細節來解決同樣的問題。如果戶外習作無法為風景創作提供足夠的細節內容，那麼你最好回到原來寫生的地點通過照相、鉛筆速寫、記錄明暗和色彩關係或者畫更多的戶外寫生來彌補。

對於準備大幅風景畫創作的建議

通過習作和照片可以找出多種構圖。在一幅習作或一張照片中尋找多個構圖。如果你試著在一大片景色中只畫某個局部，或許你的畫面會更好、更明確。

藉助一張習作中某個局部的色彩關係。用其他參考照片或戶外習作結合這片局部畫一張新的

畫，把參考照片或習作中不相關場景的色彩關係換成與那個局部一樣的色彩關係。（見129頁）

畫大幅風景畫過程中的注意事項

要明確光源的色彩和方向。在戶外你只要仰望太陽，很容易區分光線的來源。然而對著照片，你會很容易誤讀光源或完全忘記尋找光源。用白色物質來作比較，你可以很容易地看出光源的冷暖。

使用打網格的方法將小習作的輪廓精確地呈現在大畫布上。看此頁圖示。

依據習作的色彩關係預先調好顏色。這些預置的顏色可以加快畫大幅風景的速度。

分析畫面上的層次關係，這樣做你就可以從容應對這幅畫了。任何一張繪畫都可以按照以下順序並且兼顧到每一項去分析：素描、明暗、受光面/背光面、色彩、邊緣線和肌理。

捕捉"直接畫法"的感覺和觀感

在大尺寸畫布上使用直接畫法（在短時間內完成的一種繪畫技法）是困難的。有一種做法可以用來捕捉直接畫法的感覺，就是在畫過的大面積乾燥區域上再畫上新鮮顏色，這樣你就可以用濕畫法繼續銜接了。或者你可以從一個局部畫到另一個局部，先把這幅畫的四分之一完成，這樣做可以讓你在下一個區域繪畫時銜接上這片完成了的濕潤區域。要用這種方法的話，你必須有完善的習作，這樣你才會對所要繪製的風景有透徹的理解。

畫大幅風景需要花數天或數周的時間，這意味著在你完成它之前，畫的表面可能已經乾了。為了保持直接畫法的感覺，在開始畫每一個區域時都要留有餘地，這樣可以使你有機會慢慢深入刻畫並確保整幅畫的新鮮感。

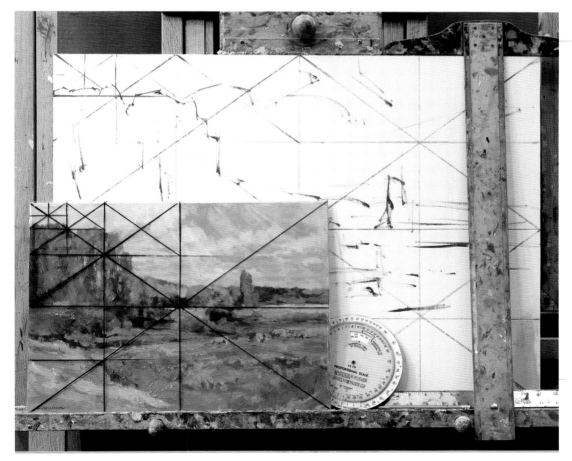

怎樣將一張習作或照片的輪廓轉移到大畫布上

用比例尺在畫布上量出與你的習作或照片相同比例的尺寸。例如，一張13"×18"（33cm×46cm）的習作可以在一張畫布上擴大到20"×28"（51cm×71cm）。

接著，在你的習作上標記網格（或在套著透明薄紙的習作上使用可擦記號筆），步驟如下：用X的形狀連接對角。把丁字尺的一邊放在X的中心，把畫布分成四份。重復畫X，再把每個四分之一的部分分成四份，直到把矩形分解到適合畫出風景的主要素描結構的大小為止。

最後，在畫布上描繪出同樣的網格線，以此來幫助你精確轉移素描。

照相機為藝術家提供了自由。這是一種有用的工具，它可以快速地記錄那些用速寫很難捕捉的瞬間效果，然而這種工具打開的這道門同樣阻礙了許多藝術家的成長。對於那些排斥學習藝術性的人來說，費力地複製照片成為了他們的目標。

你在寫生中所觀察到的準確色彩是照片無法表現出來的（無論是印刷品或幻燈片，數位照片或其他）。然而高質量的底片會使你更接近那種表現效果。記住，色彩的關係要比實際的顏色更重要，所以不要去依賴一張照片上的顏色。

我過去經常使用幻燈放映機來顯示參考照片。幻燈片效果是不錯，但我現在更喜歡使用電腦屏幕上的數位照片。在一個光線充足的房間，電腦屏幕上的圖像要比幻燈片上的圖像更容易看清。

數位照片也可以分清圖片中最亮和最暗的層次，有時要比底片效果好，一張數位照片可以通過圖像編輯軟件進行調整，將最亮和最暗部分的圖像變得更清晰。

可以依靠照片畫素描和構圖，但是不一定根據它來畫色彩。要從你的習作中推斷色彩關係，而不是照片。事實上我比較喜歡用質量差的照片或幻燈片，這樣我就不會依賴照片的色彩了。依靠戶外寫生的知識，甚至可以使用一張陰天的照片來創造晴天的色調。

在你每一次拍照時，多拍兩張照片：一張曝光過度的照片可以讓你看清暗部，另一張曝光不足的照片可以記錄更多亮部的信息（這被稱為多重曝光）。

參考照片可做甚麼以及不可做甚麼
複製照片（即使這張照片很漂亮）也許是一種技能，但它不是藝術。具象繪畫使用各種寫實的方式呈現現實，但是如果沒有對照片進行取捨和情感的注入，那只不過是一張複製的大照片而已。
在畫室裡，參考照片可以幫助你把戶外習作放大到你的大畫上去。一張好照片可以為你戶外習作中細小的部分提供細節，這些細節對於大畫來說是很有必要的。

*藝術是有人性的。**無感情的模仿不是藝術。***

注意：畫暗部的明度時不要依賴照片。如果真那樣做了，在一幅畫結束時，你會發現畫面中的陰影部分特別暗。

使用印刷品的建議：為了從印刷品陰影中得到清晰的圖像，可以拿照相機對著強光下的印刷品直接拍照。這樣會使照片"曝光過度"並且顯示出陰影中隱藏的細節。

照片VS戶外習作

照片圖像設立了一種寫實再現標準，許多人認為這與藝術價值等同，他們認為看上去像照片一樣的繪畫肯定很好，但這與事實天差地別，一幅繪畫是藝術家和所畫主題的交融。

照相機會拍下任何東西。複製照片只是在拷貝物象，而不是在表達想法。藝術必須具有人為因素。

戶外色彩速寫經常將我帶回我到描繪它們時的片刻，使我重新體驗那一天、那種心情和那種感覺。沒有照片可以做到這些。我一般會拍數千張參考照片來補充從直接觀察才能獲得的精確細節、真實色彩和明暗關係。

使用照相機有違繪畫倫理嗎？當然，但是僅僅依賴照片的　發將會阻礙你的進步。除非缺乏圖像信息，不然我很少看照片，經常是在一幅畫接近完成時再看一下照片。

照片VS直接觀察

與真實的風景色彩進行比較，照片中的色彩要麼黯淺一些，要麼絢麗一些。而且明暗關係可能被扭曲。陰影通常太暗，亮部通常太亮。

照相機鏡頭可能扭曲形狀。例如，廣角鏡頭會使照片邊緣的直線向外彎曲。注意不要將這些扭曲的圖像轉移到你的大畫上。

一張照片會減少人性的因素：創作時的藝術選擇、藝術家對風景的記憶以及風景喚起的情感。

版權問題

許多藝術家會畫別人拍攝的照片，但他們不怎麼注意版權的侵犯問題。畫其他藝術家的作品也屬於同樣的問題。通過其他人的照片或繪畫可以激發你用一種不同的方式看待事物，但是請不要複製它們。這樣做是不合法的。臨摹繪畫有助於你成為一個藝術家，但請不要讓你的臨摹品流出畫室。為了你的作品去搜尋自己的主題，包括拍攝自己的照片，去抒發自己的觀點。

藝術是個性化的。描繪生活——你自己的生活。

製作你自己的步驟圖

用數位相機製作你自己的繪畫步驟圖。記錄你在繪畫時的每一次變化階段。有很多次我有一個很好的開始,但慢慢地,越畫越洩氣,最終無精打采地完成。這樣的畫哪裡出問題了?來,通過按順序重新回顧數位照片,我就可以找出這幅畫到底出了甚麼問題。通過這種方法排除繪畫中的問題。

一張照片畫多幅練習

使用一張照片作為激發靈感的參考,畫十幅不同的練習,每張效果都不同。這樣可以從照片中取得不同收獲,就像在相同區域以不同的方式來繪畫一樣。這種挑戰會幫助你從風景中找到更多的繪畫效果。如果你有了一個構思,一張照片可能會刺激你做一系列的練習。這裡有一些繪畫練習構思可供選擇:

· 黑色、白色和灰色
· 高調(柔和的)
· 低調、陰沈的(夜景)
· 純色
· 紅色、黃色、藍色或綠色
· 抽象:通過風景來設計造型、色彩、明暗、線條和肌理,不要有寫實具象的感覺。
· 春天、冬天、夏天或秋天:這些詞或季節喚起了你甚麼?你該怎樣將一張照片意味深長地轉換成這個季節?
· 負形:在這方面需要集中精力地思考。每一個形都會創造出一個負形。
· 圖案:強調風景的二度空間平面效果,製作有趣的圖案,不要擔心"空間"的問題。
· 節奏感:去發現和強調流動的造型、線條和色彩。
· 色調:保持色彩和明度都非常接近你設定的色調。

使用參考照片來畫一幅大畫

有了照片作為參考會很方便,有時候它可能是一個主題僅有的參考資料。先在小稿上解決形式問題,色彩的選擇和明暗佈局。可以畫三到四張小色稿。一旦你得到了一張滿意的"色稿習作",把照片扔一邊。現在開始以你的習作和印象為基礎來畫。你所有戶外的寫生努力在這時候就發揮作用了。

嘗試這些額外的挑戰:

· 以照片為參考畫十張6"×8"(15cm×20cm)大小的畫,讓每一張都從前一張演變而來(畫了第一張或第二張之後,把照片丟開)。
· 使用一套預先混合好的色彩,這些色彩可以由習作或畫面局部色彩的啟發來混合。畫一張風景,這片風景可以是你滿意的任何習作或參考照片,但要限制你的色彩範圍,只能使用預置混合色。所要畫的風景不一定與預置混合的色彩有關係:你可以使用一張峽谷習作的色彩來畫一張法國街景。

上下顛倒

把你的參考照片上下顛倒,然後畫它倒置的圖像。當你強迫自己去看抽象的形而不是具體物體時,就有可能會把物體看成有色彩的形而畫在正確的位置,你的畫面會呈現出奇跡般的效果。

學生們在講習班裡不情願地完成倒置繪畫的過程之後,都會帶著因取得進展而高興的淚水。在你可以真的說"我已經完成了"之前不要作弊,不要偷看原圖。去體會依靠直覺來畫造型、明暗和色彩。

使用一套預置的顏色去畫一幅風景
你的戶外習作包含了豐富的訊息。當我在畫這幅展示在這的峽谷習作時，我發現了有趣的色彩組合。我把這套色彩與一張完全無關的街景參考照片結合了起來，創造了一種和諧的色彩關係。

北方野營，早晨（**North Camp, Morning**）
8" × 10" (20cm × 25cm)

在大教堂的陰影中
(**In the Shadows of the Cathedral**)
20" × 16" (51cm × 41cm)

具象寫實畫家追求美麗（和諧）和真實（符合自然規律）。怎樣使一幅完成的繪畫呈現出個性化特徵和多樣化的風格？從高度描繪真實的寫實主義到印象主義和表現主義，選擇哪一個取決於你，它們沒有高下之分。

修改過程

繪畫是一系列的修改，你想一開始就畫得很準確，那是不太可能做到的，在造型、色彩和明暗都準確之前是一直需要調整的。看著畫面，問你自己是否喜歡它，是否還有甚麼東西要改進。讓繪畫本身指引你到達完成的那一步。當沒有甚麼地方可修改時，這幅畫就完成了。

完成造型

在完成造型時，你不需要像一開始一樣做太多準備。這一步主要是用輪廓邊緣線來更好地描繪物體——可以使用硬朗的邊緣線或鬆軟的邊緣線來處理，可把一條邊處理的複雜一些，把另一邊畫得更簡潔一些。通過在物象上添加各種邊緣線來完成造型。

甚麼時候對作品上凡尼斯

由於我們在畫的時候所用顏料有厚有薄，較薄的那層是用了較多的溶劑稀釋的，較厚的顏料則具有很多油。當薄層顏料乾燥失去光澤時，比較純而厚的顏料仍然具有油性光澤。不過有時候，這可能是繪畫表面的問題。例如，板上膠粉底非常吸油，其結果會形成表面不均勻的光潔度。光亮型凡尼斯噴霧劑可以使畫面的光澤更均勻。然而，一張畫需要完全乾透之後才能上光，時間大約要6-12個月。如果你不想等，可以在你的作品表面乾了之後用補筆凡尼斯噴灑，對於最終保護上光措施來說這是一種均衡表面光澤的臨時上光步驟。

上光油可被製作成氣霧來噴灑，也可被製作成液體狀用筆塗刷。上光油分為光亮型、緞面型和亞光型。光亮型上光油將使繪畫表面呈現一種新鮮濕潤並富有光澤的效果，但可能因為太刺眼而影響觀看。消光凡尼斯沒有刺眼的問題，亮光凡尼斯則平衡了前兩者的效果。

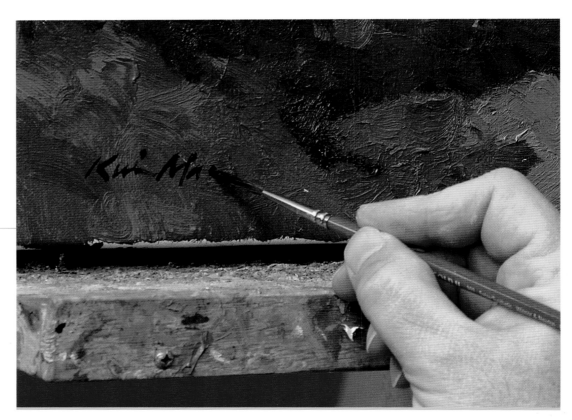

在畫上簽名
由於簽名是你的認證標記，是你的質量保證，所以請仔細的選擇好顏色和位置去簽上你的名字。

我在戶外通常使用噴霧凡尼斯，為了防止噴霧噴灑到身上或吸入肺中，我一般都穿戴好面罩、圍裙和橡膠手套。在戶外，你必須小心翼翼地防止小蟲和灰塵弄髒你剛噴在畫面上的上光劑。

在畫上簽名

畫上的簽名是你的標記，寫上名字是為了讓買家更容易辨認。名字最好避免使用暱稱，如果你有國家繪畫組織的背景，在名字後面是否使用他們的字母則取決於你自己。

選擇恰當的顏色和位置來簽名。記住，簽名的位置如果在距離畫面邊緣半英寸之內的話，很可能會被外框遮蓋掉。注意不要將簽名簽得太大而影響畫面。

我喜歡在畫面乾了之後再簽名，那時顏料更容易黏附畫面，用筆更流暢。要做到這一點，要用礦物精油來稀釋你的顏料。你要使它稀釋到用筆足夠流暢，但不要讓它流淌下來。用一支長毛型的尖頭貂毛筆來調和它們。當你寫的時候可以把手撐在畫架上。如果你覺得不滿意，可以把簽名擦掉再寫。

如果你需要在一幅未乾的畫面上簽名，可以用圓珠筆或其他尖的工具試試。它會把顏料帶掉，使你的名字刻在顏料中。

外框和板條箱

外框是與一幅畫緊密相關的物品，將畫裝入外框之後，它具有決定這幅畫的最終影響力，而且還統一了畫面上的許多審美因素。它有助於將這幅畫與它所在的牆面和室內的其他影響視覺的因素隔離開。高質量的外框會提升你的作品格調並帶來很多好處。

你努力繪製的作品和美麗的外框應該被精心包裝，然後安全地送到它的新擁有者那裡。你可以使用氣泡墊包畫，然後使用厚實的瓦楞紙板箱將它包緊實。我推薦使用手工膠合板板條箱，它是一種商業運輸板條箱。

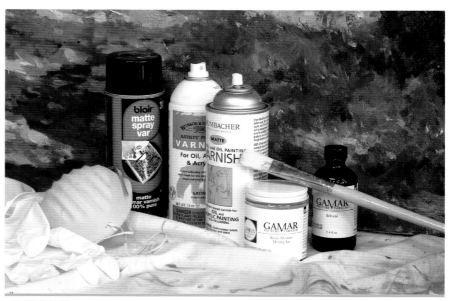

不同的凡尼斯

凡尼斯可以給乾透的繪畫提供一層最終保護層。因為顏料中的含油量不同，用溶劑稀釋過的顏料和油較多的顏料乾燥後表面光澤不均勻。凡尼斯可以平衡表面的光澤。

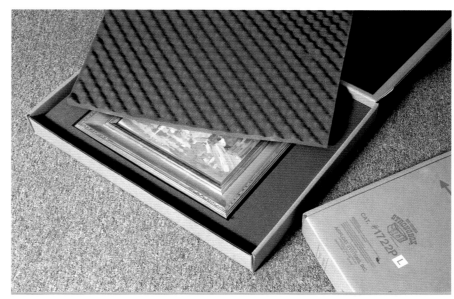

走向市場

為了運送繪畫作品，我使用StrongboxTM牌的運輸板條箱，它是由Airfloat Systems公司製造的。在板條箱中有一塊中空的泡沫，這樣你可以把畫舒適地放進這個"窗口"。

每個人偶爾都會經歷"藝術家的瓶頸"。我們該怎樣保持新鮮而不程式化？有沒有另一種方法你想探索但還沒有試過的？你的日常生活規律是否要改變？這裡有一些"擴展內容"可以幫助你解答這些問題。

早晨小練習

有些日子我想畫畫，而有些日子則不太想畫畫。有一個小練習總是可以讓我恢復想畫畫的心情，這個小練習是快速抓取一張參考照片並將它畫在一張6″×8″（15cm×20cm）的板上。在翻閱大量照片時，你會覺得每張照片都很有趣。給你最多五分鐘的時間去找出一張照片。

一旦找到了你要的照片，把參考照片向側面轉、上下顛倒或正面朝上。接著只要混合顏料畫出你看到的形和色就可以了。你馬上就會全身心的投入。有時候在畫面上只有一些漩渦形的顏料，有一種催眠效果。你會立刻投入進去，時間會過得很快。

這種練習會鼓舞你去探索各種圖像，也許在一眼掃過未完成的畫時，因為這個練習的緣故有可能會讓你意識到畫面的某些不足之處。

孩子的玩耍

花一天時間組織一些5-8歲的孩子來你的畫室畫畫。他們的父母會因為你對孩子的好而感到高興的，但事實上組織他們畫畫是為了給你上一堂藝術課。他們會集中熱情憑直覺畫出造型和色彩，去觀察他們繪畫時的自由和高興，這是正確的繪畫過程。

有很多因素會影響你畫畫，人們的口碑或畫廊的要求等等，如果你不想有這些顧慮，不想讓這些外界因素帶給你負擔，可以從孩子那裡學到排除那些干擾因素的方法。當然，在藝術製作的過程中，專業素養必須仍然保持，但如果可以學習那些孩子所展現的天真而遊戲性的精神，再結合有深度的情感和智慧的技巧，也許你會發現某些不可思議的藝術。

改變一下會更好

為了在藝術上達到更高水平，你也許需要改變一些東西。如果做經常做的事情，這樣你只會得到已經得到過的結果。所以這時候應該去搜尋和發展一些東西了：

改變你的用色。把你最喜歡的管裝色彩都拿出來。把它們扔到一邊，然後使用那些你平常不使用的色彩。

改變繪畫種類。用水彩、色粉或黏土去繪畫。

繪製抽象的開始階段。一開始不用組織畫面，用色彩、肌理、明暗和亂塗鴉去覆蓋你的畫布，然後以你自己的方式在混亂中將畫面變成一張精心安排的圖像。

繪製抽象的後期階段。一開始一點一點地畫，但不要完全依賴照片，放鬆地去畫。讓形成為抽象非寫實的。對畫面要敏感。尋找各種對比：冷暖、亮暗、動感強的形和安靜的區域、不透明和透明、厚和薄、硬朗的邊緣線和鬆軟的邊緣線。

樸素的色彩

有時候我用一張16″× 20″（41cm ×51cm）的油畫板上的畫面色調作為用色範圍。在108頁繪畫步驟中用的色彩就是這塊油畫板畫面上的色彩，那幅畫擁有赭黃、熟赭、混合黑和鈦白等以土地色系為主色調的色彩。

你可以用土地色系的色彩去調和顏料，這些色彩相當美麗和諧。我會把有色彩的畫存起來並把它們的色調作為未來作品的基調。最終，這些畫面上的色彩會喚醒我，將這些完美的色彩關係作為一些特別主題的基調。

嘗試幾種顏色的挑戰

陸續地往包裡扔20或30支顏料。弄混它們，然後從包裡摸出3-5種顏色。用這些選出來的顏色加白，去挑戰你自己，創造它們的色彩關係。不管它們是甚麼顏色，要堅持你最初拿到的，超出三次而取得的最佳選擇便是作弊。

樸素的色彩。用赭黃、熟赭、混合黑和鈦白畫一幅畫。雖然這些顏色不強烈，但它們可以表現三原色：黃色、紅色和藍色。努力去挖掘吧。

藉助記憶繪畫

花20秒看一張參考照片，然後把它扔一邊，不要去看它了。接著把你對它的第一印象畫出來。不要過分分析，相信你自己。憑藉記憶去繪畫，為了最好地表現你的印象，你可以自己決定色調和明暗比例。在把整張畫畫完之前不要看參考照片。

這挑戰會迫使你關注圖片的大感覺，因為在你的頭腦中只有一個大概的印象可以去畫。通常你在一處景色上花的時間越長，在完成細節時越容易丟失大感覺，甚至會忽視作品背後的涵義和整體品質。

幾種投影技巧

陰影塊面。把一些不同物體的影子投射到牆上：一個頭、一個身體、一個花瓶、一隻玩具馬，去觀察形體簡單的剪影（不要看色彩、肌理或畫法）是怎樣表現這些物體的。

一束花的投影。看這束花投影的造型，去觀察有趣的大自然是怎樣設計造型和消除空間感的。

找到一塊與宏偉山峰相似的石頭。把它擺放好，用不同角度和不同色彩的燈光對它進行照射

一塊底色豐富的畫布

一塊有底色的畫布可以是任何色彩、任何明度或多種色彩的，就像上圖所示。多做一些實驗，你會發現一些令人驚訝的效果。

實驗。以這樣的方式你可以模擬許多白天的情形以及自然界可能創造的效果。

在有色底上繪畫

通常我會在白色畫布上作畫。不過有時候我喜歡在有底色的畫布上作畫。一個有色調的畫底可以為作品添加生動性和活力，也有利於最終畫面的和諧。理論上，任何色調、任何明度或任何強烈程度的色彩都可以作為一張畫的底色。土地顏色和暖灰或冷灰對統一畫面有好處。你也可以選擇與所要畫的作品的色調類似或互補的底子顏色。這些選擇取決於你，去實驗吧！

在一段時間內全神貫注地作畫可能會使你身心俱疲。如果你意識到太累了並且不再能做出明智的判斷時，那就立刻暫停繪畫。

把戶外寫生的感覺帶進畫室

大自然會激發我的藝術靈感。在畫一幅新的戶外風景時，我會憑藉當時的情感快速地作畫。到了畫室裡，我會試著保持這種有力的直覺作畫。

材料

顏色

淺鎘黃、淺鎘紅、群青、鈦白、波特蘭深灰、波特蘭中灰、混合黑

畫筆

10號豬鬃短頭畫筆，6號、7號和8號豬鬃榛形筆

畫幅

20"×24" (51cm×61cm)

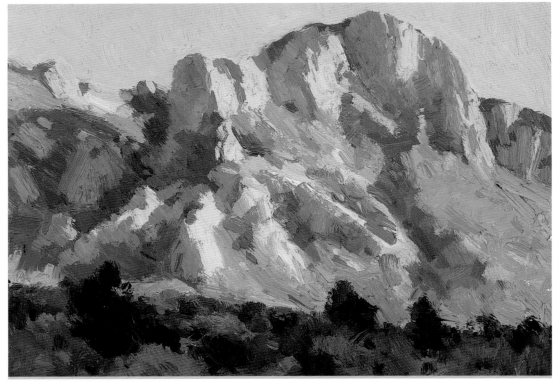

紀念碑式的光線 —— 習作1
（Monumental Light —— Stusy 1）
9" × 12" (23cm × 30cm)

習作1：光線

在美國得克薩斯州（Texas）西南部的大本德國家公園（Big Bend National Park）裡，光線傾斜變化很快。我很喜歡這一天大自然的色彩組合，我迫不及待地想將它們畫出來，這種想快速去畫的衝動有部分原因是因為附近有幾隻熊出沒，這讓我有點小小的分心。

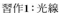

習作2：造型

在下一張習作中，我把風景的造型更加簡化了。這張習作解決了大部分的視覺問題。

紀念碑式的光線 —— 習作2
（Monumental Light —— Stusy 2）
9" × 12" (23cm × 30cm)

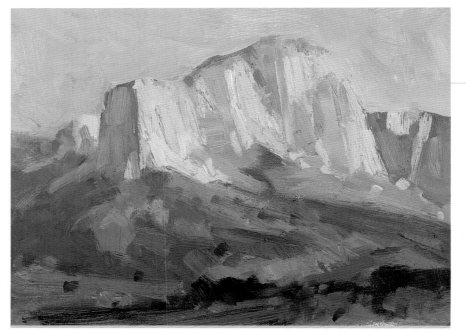

1 平塗

在畫布正確的位置輕塗一些淺鎘黃、少許的淺鎘紅和礦物溶劑。用瑣碎的筆觸塗抹畫布來創造一種溫暖的光影效果。

使用波特蘭中灰混合一點淺鎘紅快速地畫出陰影（當你在畫這一步的時候會將底色層的黃色混合進去，形成一種灰色）。有意識地創造亮部負形並試著將它們連接起來，在前景造型中可以添加一些帶有其他顏色的灰層次。

你也許注意到，我把畫面上亮部區域的顏色刮掉了一部分，以便擦拭這些區域的造形。

2 添加陰影

用波特蘭深灰來畫更深的暗部層次。用一點淺鎘紅使遠距離懸崖上的灰色暖一些。在灰色中加入混合黑來加深一些暗部。這樣做之後，在第一步畫懸崖時使用過的波特蘭中灰會顯得更亮。因為有畫面右側的深色懸崖作對比，所以懸崖上的波特蘭中灰會看上去更亮。同理，提亮某個區域會使相鄰的區域更暗。

3 填色

使用10號豬鬃短頭畫筆大膽概括地在造型中填色。遵循已經建立的亮部和暗部的佈局。我會把懸崖的亮部畫得暖一些,而暗部畫得冷一些。

畫天空時要從右往左畫。它的明度要畫得比你所認為的暗一些,這樣可以襯托懸崖的太陽光線和豐富色彩。要使右側的天空暖一些(太陽在那邊),左側天空要冷一些。

如果覺得沒甚麼東西可畫了,那就在這幅畫周圍轉一轉。畫不下去的感覺將會慢慢消失,你會發現這幅畫的畫面還只是個簡單大概的圖像,所以不管好壞,我們還要繼續畫下去。

紀念碑式的光線（**Monumental Light**）
20" × 24" (51cm × 61cm)

4 完成

用10號短頭畫筆和6到8號榛形筆畫亮部和陰影。6號榛形筆對於狹小的形是足夠用了。用畫筆巧妙地處理邊線並調節負形。

找出前景陰影的不同層次。找到可以表現山腳體積感的顏色。偏冷的天光照亮了岩石頂部平坦的表面，然而暖和的光線會射向岩石垂直的表面並反射回來。你要從陰影色系中選擇合適的明度和色相來畫陰影的顏色，亮部也是同樣的道理。

用不規則筆觸（見31頁）可以為天空這樣一個相對平面的區域添加活力。當你直面大自然時可以感受到一種色彩振動，而照片是無法帶給你這種感受的。

對比太強會導致局部太突出，所以要削弱懸崖上部陰影區域的對比。這樣可以更好地創造風景中的氣氛和光線效果，在提亮時要注意別破壞亮部和暗部的格局。

嘗試用一套以土地色為主的色彩

現在你要適應一套限定色組合，不能太隨心所欲。在繪畫時通過強行限制使用色彩，可以學到更多有關色彩的知識。

材料

顏色
赭黃、熟赭、鈦白、混合黑

畫筆
6號和8號豬鬃榛形筆

畫幅
16"×20" (41cm×51cm)

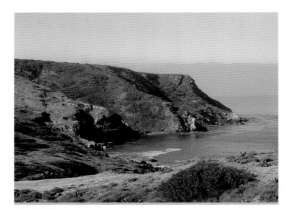

參考照片
借助一張好照片在畫室裡畫一張6"× 8" (15cm ×20cm) 的色彩習作。這張習作類似於下圖所示，這是我對於這張風景視覺問題的解決方法。然後把照片放一邊，就從習作入手畫一幅大畫。

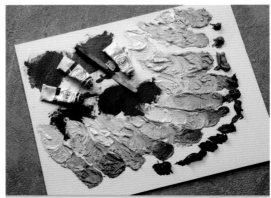

土地色為主的色彩
你可以慢慢地熟悉這套色彩。混合自己的繽紛色彩：最佳的橙色、紫色和綠色，以及許多它們之間的顏色。隨後逐漸地給每一種顏色加入白色。這些豐富而柔和的繽紛色彩就是你用來繪畫的顏色。

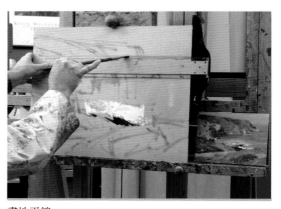

畫地平線
使用丁字尺可以把水平線畫得又平又直。

1 從極端明暗開始

為你的畫設定赭黃和熟赭的色調，取一些這兩種顏色，輕塗在畫布上，然後用破布擦抹。之後用8號榛形筆畫構圖。

為了得到極端的明暗調子，可使用加了少許熟赭的濃厚混合黑和加了少許赭黃的鈦白。把最暗的地方用筆畫出來。然後用刮刀調取亮部混合色，大膽地往最亮區域刮上去。對於其他顏色來說這種相鄰的最亮和最暗的對比會成為注目焦點。以此來比較其他區域的色彩關係。

2 添加色彩

用8號豬鬃榛形筆以平塗的色彩畫陰影部分（暗部中太多的肌理會使其變亮，所以要讓亮部區域的色彩有盡可能多的肌理）。

可使用刮刀在亮部色系區域來畫每一個色系中最顯眼的顏色，諸如紅色、綠色、藍色、紫色等等（使用刮刀還可為亮部色系添加受歡迎的肌理）。你不用按照上述提示的幾種色彩來畫，選擇甚麼顏色取決於你自己。

3 覆盖画布

繼續添加色彩。一旦把畫面鋪滿了，之後就能很容易地推斷色彩關係。判斷和調整是必要的。記住有兩種方法可以調整任何關係。如果一塊色彩看上去太暖或太暗，那麼其他區域的一些色彩實際上可能需要畫得更暖或更暗一些。繼續使用刮刀和畫筆在不同的區域作肌理對比。如果認為必須要使用刮刀，那就不要害怕因刮出畫布底子而需要重畫。

4 在明暗色系上的繪畫

在亮部色系和暗部色系中調整明度和色相。時刻提醒自己在哪一個色系裡繪畫,這樣你就可以得到正確的明暗層次。記住35頁上的黑色和白色的奶牛例子。

在繪畫時,色彩筆觸(類似平面的馬賽克色塊)要小一些,從而創造一個更加精緻的真實圖像。

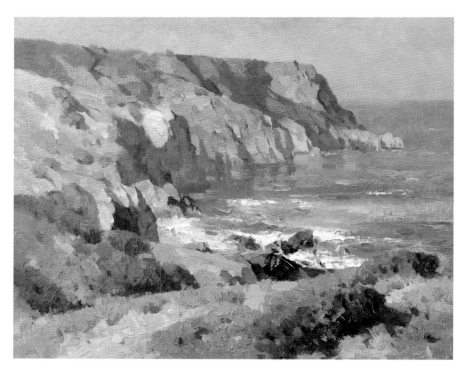

5 建立色彩關係

繼續添加和修改色彩,保持明度和色相的正確關係。在有限的色彩範圍內作畫時間越久,所呈現的色彩環境會越完整。

這張畫包括了你腦中能聯想到的所有色彩。但是相信我,如果有50種色彩可供你選擇,這張畫也不會有甚麼不同。不管你用的是怎樣的顏色種類,畫面中的各種顏色、明度、形狀和邊緣線總要與畫面中的其他部分恰到好處地聯繫在一起。

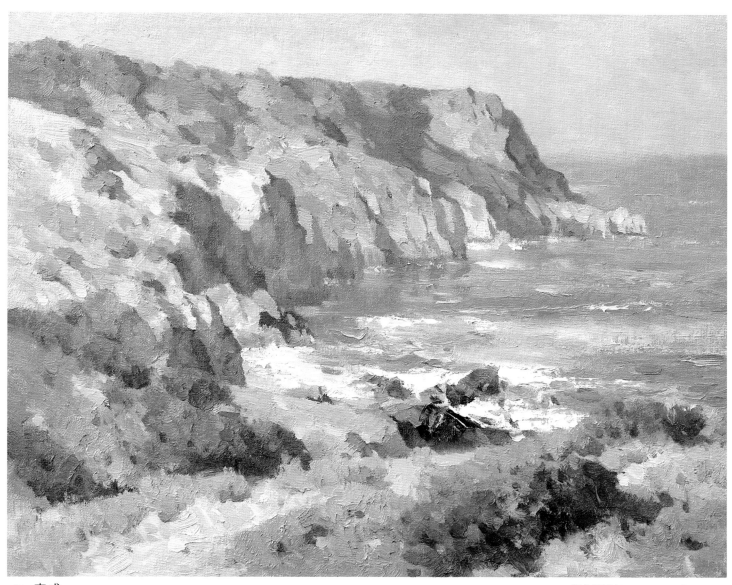

6 完成

在畫面完成之前要一直調整造形。通過觀察
上面完成的畫,把它與步驟5比較,試著去找出我
對於畫面作出的微妙調整。

鯊魚港口（**Shark Harbor**）
16" × 20" (41cm × 51cm)

*開始時將畫面分成最重要且對比最強烈的兩部分。對這兩部分進行
精緻地修改、調整和豐富時,不要將它們破壞,直至完成。*

用強烈的色彩繪畫

在這裡我選擇使用強烈的色彩來繪畫：互補的橙色和藍色，同時又是暖色和冷色的對比。橙色和藍色的明度和色彩可以表現秋天明淨、新鮮、乾燥的空氣。色彩的正確搭配也有利於空間感的塑造。把遠距離山脈中偏藍的冷色陰影與前景中的暖色比較，在空間上藍色陰影會有往後退的感覺。

材料

顏色
淺鍋黃、淺鍋紅、深茜紅、群青、酞菁綠、鈦白

畫筆
6號、8號和10號豬鬃短頭畫筆，6號、8號和10號榛形筆，10號獵毛筆

畫幅
30"×40" (76cm×102cm)

習作
這張6"× 8"（15cm ×20cm）的習作成為我風景創作的色塊的指南。

1 開始
　　大膽地開始，色彩不用非常完美精確，你只要快速地揮動畫筆就行。

2 覆蓋畫布

以步驟1中的心態來畫亮部物體,只要把它畫出來就可以了。也許畫中的許多因素會被改變,但是快速地在畫布上鋪滿色塊之後,你可以捕捉到這幅畫的整體感覺。

在早期階段盡量把天空畫得完整和漂亮。天空中的明度很接近,而且變化非常細微,如果你以後想再修改(在乾的表面上畫濕的顏料),會相當困難的。

3 改善中景和前景

用更小的色彩筆觸改善中景和前景。可以運用一些突出的橙色和紅色。在用強烈的色彩點綴畫面時,我發現它同時也點燃了我的熱情。

4 **改善山的光照部分**
仔細研究山和山腳上的亮部區域，想像一下
茂密的樹林、草地和岩石形態所創造出的格局和
明度給你的雙眼帶來的閃爍和愉悅。在前景草地
和灌木中添加陰影可以給予它們一定的形式感。
畫錯了可以刮掉再畫，直到你覺得對了為止。

5 **對山的陰影區域添加微妙的冷暖變化**
通過用微妙的冷暖變化輕微地提亮山的陰影
明度來添加氣氛。在中景的暗部也可以用同樣的
方法。你要在這些區域中畫出更多內容，但不能破
壞它們在整個畫面中的明暗關係。

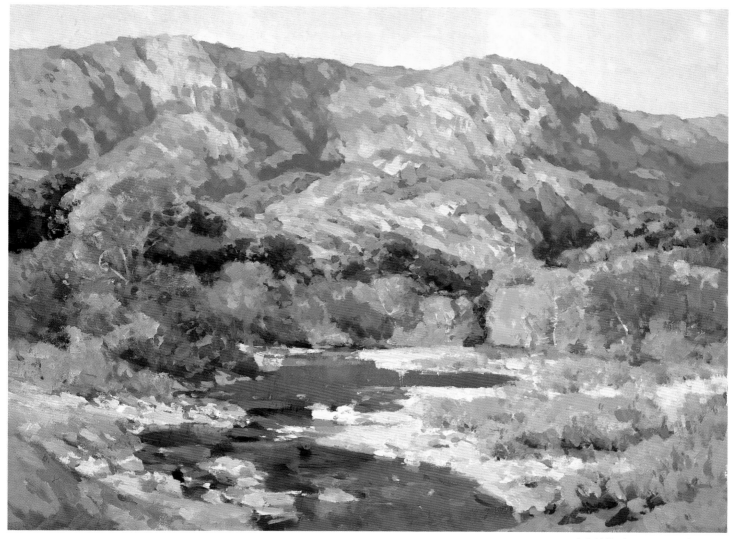

6 完成

在畫面上剔除一些突兀的造型和邊線。例如，我會改變左邊琥珀色的樹，然後消除與它相鄰的綠色樹木的刺眼邊緣線，原來的對比太突兀，讓人看了不舒服。你可以仔細研究一下上個步驟中的畫面與完成之後的畫面之間的微妙變化。

金色村莊 （**Gold Country**）
30" × 40" (76cm × 102cm)

我們的眼睛是通向世界和靈魂的窗口，要帶著情感去觀察。

對難度更大的物體進行觀察和描繪

　　許多藝術家害怕畫水，但要跟其他事物比起來，畫水其實並不是很困難。在50頁提到的關於觀察和繪畫的訣竅可以運用於畫任何事物。徹底地分析和比較每樣東西的關係。如果你找對了色彩位置，那麼水的特徵就會出現。描繪水的各種波紋可以表現其靜止、流動或激烈的動蕩等狀態。

材料

顏色

淺赭黃、深茜紅、群青、鈦白

畫筆

6號、8號和10號豬鬃榛形筆

畫幅

30"×40" (51cm×61cm)

1 將亮部和暗部的位置定好

用淺赭黃和深茜紅畫構圖。定好最亮的位置（天空中的雲和雲在水中的倒影），在明度上，雲在水中的倒影比雲自身略暗一些。把陰影區域中的最暗部分定好位置。因為你現在要建立所有的陰影，這樣就可以很輕鬆地控制光線的方向，然後把你在陰影中觀察到的顏色畫上去。

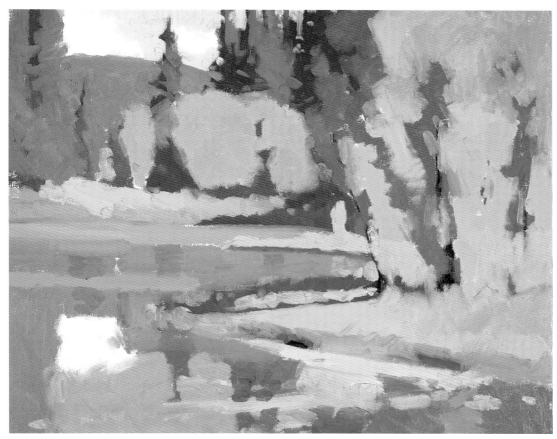

2 畫大色塊

用平塗的方法畫出亮部區域的色塊。注重大塊面。

細節

畫樹時,我是從後往前畫的,然而我認為那不是必須遵守的規則。不管怎樣,天空的顏色我是最後畫的。沒有唯一正確的畫法,在繪畫時只要經常有意識地去比較畫面中各種因素的關係,你就會找到適合自己的繪畫方法。

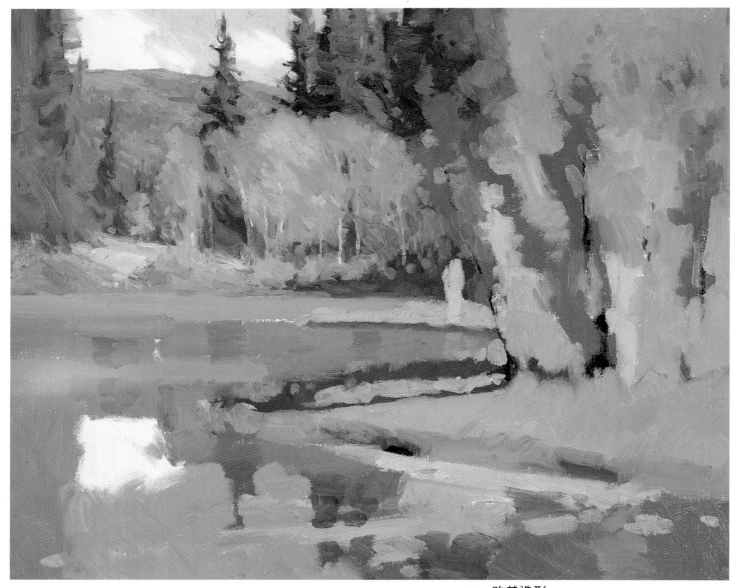

3 **改善造形**
在較大的造形區域中添加更多的色彩層次。
要密切注意這些形的邊緣線，如有必要就重新畫
那些線。注意不要破壞你在步驟1中建立的亮部和
暗部格局。

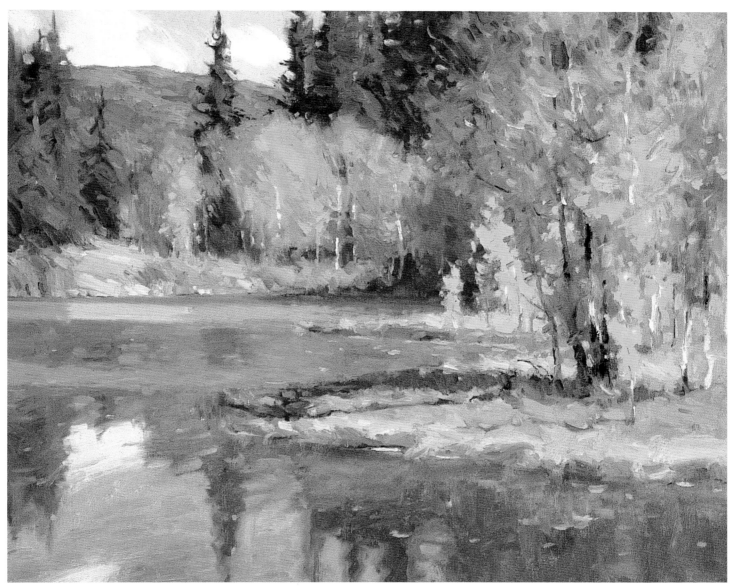

4 完成

在大塊面中添加更小的細節造形。注意，我在這裡作了一個構圖調整：我意識到左邊的樹同時遮擋了畫面的入口和出口，所以將它們改矮了一些。

藍色和金色（**Blue and Gold**）
20" × 24" (51cm × 61cm)

一張畫的本質既不是純自然的反映，也不是畫家主觀的產物，而是兩者的交融——一種新的獨立存在。

使用一套顏色組合

這張工作室中的大畫是通過藉由小稿的色彩關係整理出的一套顏色組合畫成的。在開始畫大畫之前我會預先將主要色調的全部顏色調好。

材料

顏色

淺鎘黃、淺鎘紅、深茜紅、群青、鈦白、波特蘭淺灰、波特蘭中灰、波特蘭深灰、混合黑

畫筆

10號豬鬃榛形筆

畫幅

30"×40" (76cm×102cm)

1 從中間層次出發

戴好手套，使用舊破布把波特蘭淺灰擦到畫布上做底色。這樣的色調可以把畫布的白色遮掉。從現在起，把這種淺灰當作你的白色，對你來說在這幅畫中這是最亮的明度。

在一開始先用10號豬鬃榛形筆調和波特蘭中灰（波特蘭中灰要用媒介劑或礦物精油稀釋）畫風景的大概位置。進一步用波特蘭深灰畫形。當你開始用波特蘭深灰時，它會與波特蘭中灰混合創造出一種豐富的色調。在波特蘭深灰中加入一些黑色來創造另一種更暗的色調。如果你覺得有必要的話，還可以用純黑色來形成畫面中最深的暗部色調。

連接和統一這些暗部。使用明暗對比來幫助你展現形態。

2 制定一個配色方案

當你對步驟1中的明度滿意時，可以開始研究選擇甚麼色彩來畫這幅風景。藉由小稿的主要色彩關係預先混合一套顏色，注意要與習作的色彩和明度匹配。使用調色刀混合，在每一種顏料調和後把調色刀擦乾淨，確保顏料的整潔。這些就是為你的新畫製作的顏色。

我的習作產生了下列一套顏色：淺鎘黃、淺鎘紅、一種由等量的深茜紅和群青製作的紫色、酞菁綠和鈦白（雖然在這幅畫裡我所追求的是藍色色調，但我會把純藍排除在這套顏色之外）。

3 用預先調好的顏色繪畫

一開始要使用預置的顏色來繪畫。目前使用混合色作畫，但不能混合得太過，要保持色彩和諧。

4 混合顏色

用預置混合色繼續建立畫面。在畫面鋪滿以後，你可以開始創造新的混合色，直到畫完為止。當對畫面添加顏色時，你會發現任何與這套色彩的和諧無關的混合色都會令你尖叫，這是因為你添加的顏色與畫面中的色彩關係有出入。

5 通過較小的色塊來深入

用較小的色塊來深入和明確畫面形態，要注意保持已建立的明度格局。

用你生活經驗中的感悟來解釋自然。用你的想法來潤色自然。

6 最後的潤色

不要為了完成創作而過度工作。最後一步要畫的東西並不多，但需要花點時間。在畫筆接觸畫面之前的每一個收尾的筆觸都要三思而後行。

春天的綠色（**Spring Greens**）
30" × 40"（76cm × 102cm）

畫面完成後的色彩

這塊畫布是《春天的綠色》所使用的顏色。相當豐富的混合色和刮擦肌理表面會為未來創作提供獨特而具有挑戰性的基礎。我把它稱作從混沌中走出來的繪畫。

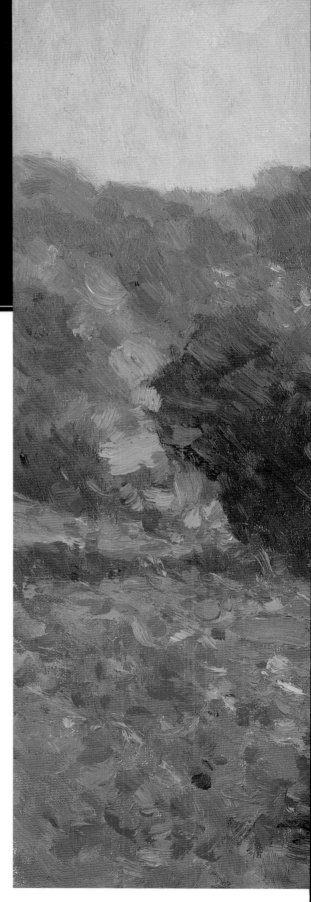

通向成功的道路

在你把顏料擺上畫布之前,最好先樹立追求藝術的良好動機。一開始總會伴隨著這些問題:

你為甚麼要畫畫?

對於你來說成功意味著甚麼?

當你努力地去尋找答案時,藝術之旅就已經開始了。一旦你知道怎樣用繪畫表達自己時,就可以把畫布上表達的東西和其他人分享了。

為甚麼我會問這些問題?因為一個好的老師會培養你成為一個可以自學的人。如果你有能力繼續學習和挑戰自我,你將會更好地充實自己,走上自己的成功之路。

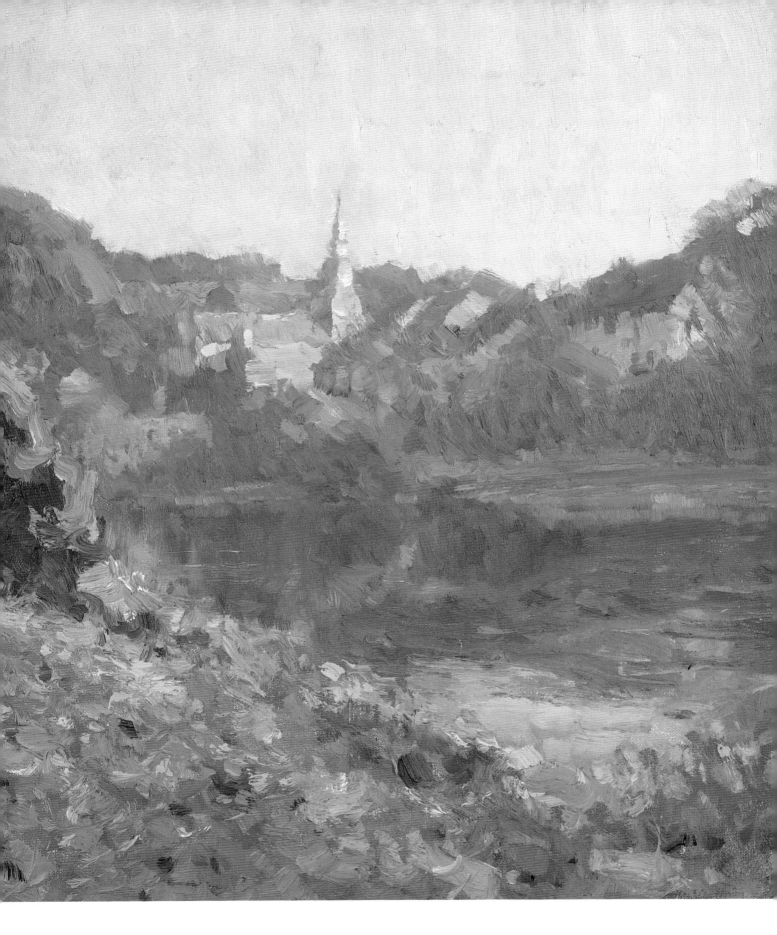

尋找動機

你為甚麼要畫畫？

如果你可以誠實地回答這個問題，那剩下的問題也會慢慢解決的。

學生們對於"他們為甚麼要畫畫"給出了很多理由，這裡是其中一部分。

"我是為了記錄去過的地方以及嚮往的世界。"

"我想用顏料在畫布上畫出大腦中的所思所想。"

"我喜歡釋放色彩。"

"我的夢想是去藝術學校，我現在得抓緊練習畫畫。"

"這是我不得不做的一些事，就像呼吸一樣。"

"畫畫比說話更自然。"

"一場疾病或離婚使我意識到我對自身藝術的忽視，為此感到很懊悔。"

"我酷愛戶外寫生。"

"畫畫總是在挑戰，很有意義。"

"繪畫賦予了我個性。"

"在自然的圖像消逝之前，我想把它記錄下來。"

"生命是短暫的，我想把時間花在我喜歡做的事情上。"

注意，這些應答者中沒有人說："我是為了名聲和財富而畫畫的。"你也許會憑藉畫畫得到一定名聲和大量收入，但如果那是你畫畫的唯一理由，你將失去更大的回饋：對藝術靈魂的充實。

賈斯廷葡萄園（**Justin Vineyard**）
16" × 20" (41cm × 51cm)

你為甚麼不畫畫？

"我太忙（學習、賺錢、建立家庭），沒時間練習藝術。"

日常生活瑣事會干擾創造性的活動，所以你必須安排好時間與地點來從事繪畫工作。

"它太苦了（身體上或智力上）。"

藝術是困難的，但這就是那些想嘗試它的人喜歡的原因。我聽到過許多學生（包括在其他領域達到高水平的人們）說藝術是他們接觸過的事情當中最難的一件。

"我害怕失敗。"

拋開你的失敗，畫一幅糟糕的畫又不違法。

"沒有人激勵我畫畫。"

試著將你置於鼓舞人心的人們中間。你會從藝術講習班中認識志同道合的人，從他們那裡可以獲得支持和鼓勵，但是你也可以從各行各業的人士那裡得到鼓舞，不僅僅是藝術家，園丁對於自然和色彩的愛可以讓你學到很多，商人的熱情和企業家的精神也同樣會給予你很多鼓舞，你也可以學習自我激勵。

"我怕我不適合當藝術家。"

有各種各樣的藝術家：高的、矮的、胖的、瘦的、年長的、年輕的、殘疾的、男性和女性等等。我們的力量來自內心，都有機會發光發亮。

"對於我來說，我這麼大年紀開始學習畫畫已經太晚了。"

每個人在藝術方面都是年輕的。在生命的後期開始學習藝術有很多好處。

· 你要習慣用自己的內心去接受你自己，使整個人有一種舒適的感覺。
· 你的生活經歷會注入你的藝術，一定會有許多東西想呈現出來。

在布魯塞爾的一次逗留
（**A Pause in Brussels**）
14" × 11" (36cm × 28cm)

· 在生命的後期開始藝術只會加強你努力畫畫的決心。你會有一種想把你的生活畫下來的強烈衝動。
· 如果你退休了，你會比之前擁有更多的時間去追尋藝術。如果不以藝術來賺錢，你可以充分享受畫畫的樂趣，它可以重塑你的自信。

總之，不要讓年齡妨礙你。無論你還剩下多少年，生活在藝術中是對生命的充分享受。

我認為戶外繪畫是感受個人藝術境界的最佳方式。擺好畫架，與其他人一同經歷和享受這種快樂吧。你要敞開心扉，因為每一次戶外寫生都是與內心交流的機會。憑藉學生的好學精神來學習繪畫，最重要的是堅持。

在野外 （**En Plein Air**）
6" × 8" (15cm × 20cm)

定義成功

為了在藝術上取得成功，你必須一開始就明確甚麼是你的成功以及甚麼是你的藝術真諦。如果你的目標是作為藝術家達到財富上的成功或為了獲得獎賞，那一旦達到那些目的之後是甚麼驅使你繼續藝術之路呢？如果對藝術創作擁有永不滿足的渴望，你是不會停止創作的，而且獎賞也會源源不斷地來到身邊。

創造一個鼓舞人心的環境

試著創造一個有繪畫氣氛的環境。你或許會喜歡在家附近，一個舒適的環境中畫畫，在創作思考時可以減緩緊張感，或者你需要一個陌生的環境來刺激好奇心，去博物館觀賞藝術品則是另一種刺激的方式。

不要忘記你本身所處的環境。如果一個人不滿意周圍的人，不接受任何批評，自我意識太強對成功是有害的。但是一個藝術家需要一個健全的自我意識，你必須相信有能力擁有自己的藝術觀並將它傳達給周圍人。

制定課程

為了成功，你需要學會用視覺語言來交流想法。你要在這方面深入研究嗎？你想交流甚麼？用這種需求來指導你的學習過程。也許你可以和一位熟練掌握色彩的人一起學習，然後成為一個更好的善用色彩之人，或透過寫生模特兒來練習繪畫。還可以經由看相關書籍、上課以及參加研討會來獲得進步。

你要為重要的繪畫階段設置目標。甚麼是你的夢想？你想要辦一場個人作品展嗎？你會辭職用全部時間來畫畫嗎？要加入畫廊嗎？邊旅行邊繪畫？用你的藝術品來賺更多的錢？把你的目標寫下來並制定一個計劃去實現它們。要現實一點，但也要記住這個夢想的成本不要過高。

把目標設置在一個期限內：一個月、一年、三年、十年。也許目前離目標很遙遠，但是相信我，很快會實現的——尤其是當你樂在其中時。學習技巧要花很長時間。擁有偉大的決心、大量訓練、踴躍的積極性和激情才能有偉大的成就。

記錄下你的進步

在畫上註明日期並把它們整理好，可以作為你進步的記錄。每攻克一次障礙，都會有新的挑戰來取代前一個挑戰，所以通常很難記住你到底進步了多少。回顧過去的作品可以提升你的信心。

積極的活力，積極的人們，積極的態度。

畫，畫，畫

你畫得越多，進步就越快。進步是通過不同的演變、搜尋和探究方式來表達你自己。有時你會觸碰新的高峰，有時你會跌入新的低谷，請盡力保持積極進取而難以捉摸的最佳狀態。

不要停止學習，不要失去好奇心。你也許會認為，一旦藝術家"成功了"，職業生涯會很平穩地持續下去。但正相反，你必須堅持充實你的頭腦和身體，追求更多的表達方式，還得不斷訓練你的技藝。要取得成功的繪畫生涯，其最佳做法是堅持。利用你本能的熱情去做你想做的。為藝術奉獻自己。

在你走向遠大目標的過程中可以添加一些小練習，每年對它們做一次總結。當到達一座山的山頂時，你會發現這座山原來只是一片山麓小丘，從當前高度會看見另一個長遠的目標在遠處。這樣的旅程會加強你的藝術生命力。

成功的"N種因素"

表達。展示你的興趣。

嘗試。要以直覺來大膽繪畫。自由——發狂。放心，藝術中是沒有警察會將你帶走的。走到一個舒適的地方畫一個有挑戰的主題。

經驗。每一張畫都是下一張畫開始的基石。

超越。追求最高的標準。把畫架擺在讓你每張畫都可以成為最好作品的地方。聚焦——花兩三分鐘聚精會神地觀察要比花兩三個小時無精打采地鋪顏色要好得多。

呼吸。時常休息一下，讓你頭腦保持清醒。要有幽默感，面對失敗一笑了之，面對成功微微一笑。

藉口。要為你的成長負責任。當在繪畫之路上絆倒時，這不是你的老師、畫廊或總統的錯。必要時要改變你的計劃，不要找藉口。

期待。要積極，為成功做好準備，去接受它，期待它。如果無法預料你會畫出怎樣的作品，不要擔心，努力去畫，我相信你最終會看到作品效果的，要激勵你自己去取得成功。

太陽出來了（**Here Comes the Sun**）
16" × 20" (41cm × 51cm)

多加練習之後，你會畫得更準確、更富有激情。繪畫的基本功一定要
紮實穩健，而你的思想則可以漫遊在情感之中。

不要只讓初學者參與繪畫研討會，也不要只讓專業藝術家參與。任何人都可以從中有所收穫。有許多理由去參與研討會：

全身心投入。你可以在沒有任何干擾的情況下沈浸在藝術中，遠離家庭事務等瑣事。

指導。一位受人尊敬的老師會給予你非常好的指導。

激勵。這個課堂的藝術家擁有各種風格和能力，他們可以互相學習。初學者可以鞏固繪畫語言所需的基礎技巧。一位優秀的藝人可以處理複雜的問題。一位藝術家會大膽地使用顏料，另一位也許擅長很精細地刻畫。一位藝術家會用微妙的灰色作畫，另一位會用強烈的色彩作畫。你會看到大量的圖像解決方法，那樣的經驗會給予你的繪畫更多的選擇。

研討會上的藝術家會教你有關生命的激情、奉獻和努力，還會教你作為一個藝術家該怎樣生存。

從研討會中盡可能地多學習

總之，將你比作一塊空白的畫布，準備去接受你所看到和聽到的一切吧。一場研討會可以充實你的大腦，還能夠激發你花幾年才能擁有的想像力。每一個學生可以接觸和選擇那些與自身藝術方向相關的信息。你會聽到至今沒有接觸過的概念，但也許在你多了幾年經驗之後那個概念突然會與你有聯繫了。

雖然探索研討會的過程也許可以引導你完成最棒的作品，但是辦一次研討會的目的不是為了炫技，也不是為了完成一幅作品。

如果你與研討會老師的觀點不一致，可以請老師詳細解釋。你也許仍然會有疑問，沒關係，這是你在明確地表達信念。

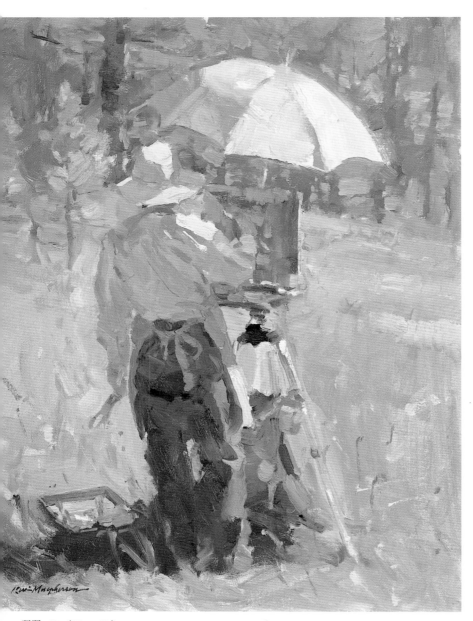

瑪麗 · K.（Mary K.）
16" × 20" (41cm × 51cm)

把你的困惑拋到腦後

如果你之前沒有在戶外寫生過，一個人不敢去，那麼加入外光派的研討會可以幫助你勇敢地外出寫生。

在別人面前畫畫不要覺得尷尬。把你的快樂與旁觀者一起分享。吸引別人參與到你搜尋奇妙色彩的過程中。在研討會上互動會建立你的自信以及"戶外繪畫者"的特性。

要擺正你目前的位置。不要把你的作品和那些已經畫了30年的人的作品作比較。可以敬仰經驗豐富的畫家，但不要期望在短時間內能達到那樣的繪畫水平。

不要擔心風格的問題，讓它自然發展。風格是個人內在的體現。風格是你的內心表達、技巧和技術的融合所展現的。這個世界中甚麼令你這麼興奮——你要怎樣用藝術去交流？要怎樣在畫布上回答視覺問題？一個藝術家也許會使用情感豐富的色彩，但同時還保持著精湛的繪畫技巧。風格是在技術能力之後出現的。所以有必要強調訓練傳統技能和技術來表達你的想像力。但有時候不一定要使所有技巧都達到了頂峰才開始傳達你想表達的內容。

環境的影響

在圖書、畫廊和博物館裡有許多精美的藝術品，它們會激勵你，同時也會使你困惑。與偉大的藝術家學習是很愚蠢的，但是你要找到一種方式，把與大師所學到的東西注入到自己的風格中去。你的想像力與大師的同樣有效。

你若忠於自我，你的風格會情不自禁流露出來。即使你有東西想表達，但也許要花很長時間才能感覺到，不過每一個人都是唯一的，要表達和堅信這種唯一性，這是你自己的心聲，你可以像任何人一樣作畫。

策劃個性之路

人們不會總是贊同你的想法。盲目追求自我不是非常好，但它對於堅定你的信念具有重要作用。把你觀察事物的方式教給其他人。即使是低聲說出來，但最終你的觀點會比其他人的觀點傳播得更廣。

風格 vs. 內容練習

追求風格不是繪畫目的，想法的傳達才是目的。你只需要一個筆記本、一支筆和一張照片，用它們來澄清你的想法。（就像66頁上的一樣）

1. 用手寫的20個詞或更少的詞來描述照片裡的風景。

2. 這風景讓你有甚麼感覺？安靜、激動、敬畏還是很有活力？快速記下一些單詞去描述你的感受。

3. 選擇眾多感受中的一種，用散文的形式結合這種感受來描述照片。

4. 把步驟3中的詞數縮減成詩歌，刪去不必要的詞。

5. 詢問自己，是甚麼把力量注入了你的詩歌。如果你沒有對這片風景的一切進行深刻的思考，而只是隨手寫幾句話來稱讚它的漂亮，你的文字會缺乏內容而沒有力量。但是如果把詞精選出來，進行詩歌化並使文字能夠觸及靈魂，無論是不是手寫的，這樣的語言總能觸動一些人想讀這些詩。（有說服力的精選詞彙結合漂亮的手跡將會觸動更多讀者的感官。）

6. 一旦你把這些都做完了，把照片放一邊，然後就憑藉你的這段文字來畫風景。看看自己做得怎麼樣？

上帝賜予你一種能力，像任何一個大師一樣進行繪畫—你就是你自己。

作為藝術家的我們經常會以否定來處理問題。當我們批評或評估我們的作品時，通常都是以尋找缺陷來使我們更好地理解怎樣去改善。自我批評是一件重要的事情，但它也可能讓人很沮喪。學會尋找畫面中的正確之處是很重要的，因為這樣你可以在正確的道路上繼續成長。所以，當嘗試下文中的方法評價你的作品時，既要關注需要改進的部分，也要看到作品中出色的部分和專業上的可取之處。

客觀評價標準

一張畫的成功是由許多方面構成的，要將每一個因素檢驗出來是很快很容易的。用以下的客觀標準開始檢驗你的作品吧：

軌跡。在看畫的時候，你的眼睛是怎樣移動的？

視覺中心。你打算作為視覺中心的區域有沒有吸引力？或其他區域會爭搶你的注意力嗎？加重或減弱那些對比的區域來消除對視覺中心的干擾。

構圖。這幅畫是否將明度、色彩、造形和節奏感安排得合理？甚至可以上下顛倒著看或從鏡子中看。

邊緣線。邊緣線有沒有將對象的質感表現出來？它們在畫面中加強視覺的軌跡了嗎？

統一性。是否有一個主要的構思、造形、色彩、明度或視覺節奏方向來表達你畫作背後的概念？

豐富的層次。作品是否有豐富的對比：造形、明度、肌理、色彩、邊緣線和方向的豐富層次。

繪畫技巧。這張畫是否展現了精確的造形和位置關係？

比例。你覺得它們大小合適嗎？

色彩和明度。對於色彩和明度的選擇是否反映了你想表達的心情？它們是否創造了真實可信的光線和大氣效果？

光源。這幅畫有一個主要光源嗎？它的方向、色彩和強度在畫面中是否保持一致？

主觀評價標準

要記住，一張熟練的繪畫如果缺乏激情，那就僅僅是技術和工藝的展示——它不是藝術。要確保你的作品把氣氛、情緒和個人感受具體化。以下是主觀標準，但它們與客觀標準是不相上下的。

想法。這幅畫是否符合你的想像？這個想法是否使你想要畫這個主題？

人性因素。畫中的佈局是否能感染人、觸動內心和展示個性的靈魂？

情感。你是怎樣感受這個主題的？你用精湛的繪畫技巧描繪釋放的情感越成功，你距離優秀的藝術就越接近。

實際上，能夠用於畫大幅風景的戶外習作連一半都不到。把這些"失敗"的習作保存好，因為它們的色彩、明度或造形的佈局仍有參考的價值，一張習作可以為很多工作室內的作品提供參考。甚至連一點點拇指指甲大小的色彩也可以激勵你去畫一些作品。

我有上百張沒有完成的戶外習作。一些是失敗的，而另一些則沒有達到我所期望的標準。我不會嘗試修改這些畫，寧願重新畫也不願在一張習作上花太多時間。

每年，我會挑出這些"失敗"的作品。我會先從它們的色彩中找出足夠精彩的顏色區域為未來的畫著手一套色彩範圍。我會把精彩的色彩區域一條一條地從畫上切出來，為以後作參考。這些色彩條很有價值，因為它們是直接觀察所得的。我種下這些色彩豐富的種子，最終會收獲未來的作品。

那如何處理剩餘的失敗作品呢？我會在畫室的燃木"祭品爐"裡祭奠它們的藝術精神，它們都解脫了。

始終要在前進的道路上行走。如果一張畫沒有出效果，重新畫或換一個想法。不要讓任何繪畫有太矯揉造作的感覺。

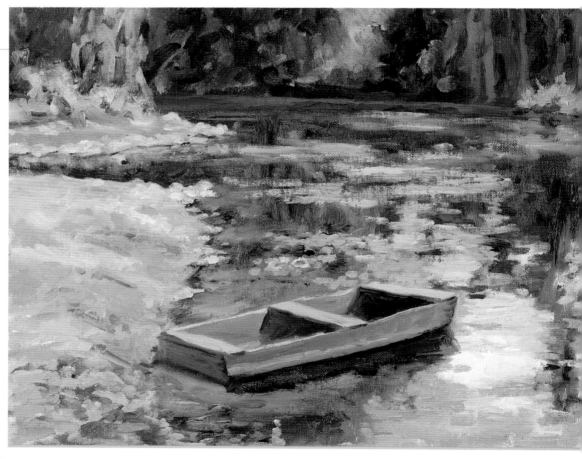

溫達的故事：從零起點開始

"溫達，你在畫畫嗎？"在與凱文婚後生活的大部分時間中，我經常被問及這個問題。我的母親很有創造力，但是在我長大的過程中從來沒有接觸過藝術。我的學位是商業方面的。我是通過凱文和我們的藝術家朋友才開始接觸藝術世界的。但請相信我，那時候我不會去畫很多速寫，也不會試圖花太多時間在素描或油畫上。

大約15年前，我決定嘗試畫凱文的肖像。它看上去就像聖誕飾品——相當滑稽。之後，在去加拿大的旅行中，我借了凱文許多畫架中的一個來嘗試戶外寫生。我試著用簡單平面的色彩造形，就像我聽到凱文對他的學生反覆說的那樣，但中途我有了放棄的想法。我是這樣想的——"忘了它吧，太艱苦，太冷了。"

但是凱文繼續鼓勵我去畫，因為他說服了我，所以我告訴了他我要畫甚麼。最後，我還是被繪畫的魅力所吸引。作為一個初學者，我沒有壞習慣。我只是尋找著色塊，不會去思考用筆、技法或風格，就連明度是甚麼都不知道。我使用廉價的紙板和學生用顏料自由地練習。我讓我的技巧自然發展，沒有任何顧慮。

一開始用油畫顏料時，我總感覺它太髒了。我糊裡糊塗地參與了一個水彩畫研討會，後來為了有機會練習思考三度空間問題參加了一些雕塑研

平靜的倒影（Reflections of Serenity）
溫達·麥克弗森（Wanda Macpherson）
16" × 20" (41cm × 51cm)

成堆的習作，難以丈量的畫布

討會。我會嘗試不同的媒介劑，去弄清楚它們的特性，然後思考我會喜歡哪一種。繪畫似乎是我們旅行的最佳生活方式，我喜歡油畫顏料對大自然的包容性，所以我繼續堅持著畫畫。

過了十年，我已經畫了一千多張畫，大量的油畫，基本上都是戶外寫生。我相信戶外寫生真的可以教會初學者怎樣畫得更真實，而照片是不會顯示自然真實色彩的。

幾年前我來到一個高原，但沒有取得我想要的進步。微妙的造形處理對於我來說很困難。我拿起畫筆時總是有點笨手笨腳。凱文鼓勵我去畫整體結構，因為它們通過光和影的佈局展現得很清晰。我讓自己去畫難畫的主題，如人體或稍微簡單點的落日。我一直苦苦練著，一年，也許沒有一年，我終於看到了一些進步。

大約六年前，我參加了一個展覽並獲了獎，一家畫廊與我商量是否願意加入他們。我同意了，但我還是沒有把我的畫向公眾宣傳，因為我認為向外銷售會改變我的心態而很有壓力。我喜歡畫畫，主要是因為它有著增進我技法的挑戰性。

不要總是畫簡單的主題。試著經常改變一下。從舊金山到紐約再到巴黎的城市中，我很勇敢地在人群中畫街景。我嘗試過畫有難度的鄉村風景，如奶牛在牧場上穿行。大多數這樣的習作都沒辦法畫好，但是有甚麼關係呢？至少我嘗試過了。

把你置於戶外並經受評論是不容易的。在繪畫的最初階段，朋友們也許會嘲笑你（在我身上發生過），但不要讓它阻礙你。也許他們有點嫉妒你的愛好，可能他們也想那樣富有激情地去追求甚麼東西。如果有人陪你一起畫畫，這對你很有好處。但是如果家人沒有積極支持你，找一些藝術家朋友，同時保持不屈不撓的精神可以渡過難關。

我會鼓勵那些害怕畫畫的人，至少要讓他們試試。新的嘗試自然也會帶來各種曲折的過程，不必害怕。

非常感謝繪畫，我學會了用新的眼光去欣賞和看待這個世界。藝術，我過去從沒有想過要去嘗試的事物，現在的我無法想像沒有藝術該如何是好。

聖賽文木林（St. Savin Moulin）
溫達・麥克弗森
（Wanda Macpherson）
8" × 16" (20cm × 41cm)

賺你愛賺的錢

如果你想通過藝術賺錢，由於要迎合市場必然會佔用你創作作品的時間。平衡是關鍵，你需要將商業目的和創意結合起來才能長期賺錢。

有很多方式可以增加你從藝術中賺錢的潛力。嘗試幾種不同的選擇是很重要的。即使某個特別的活動無法讓你賺取很多的報酬，但這個活動可能會提升你的影響力，之後也許會讓你接更多訂單或做更多教學工作。

與畫廊合作。要與畫廊建立良好的關係。一般來說，理想狀態是和畫廊長期合作，並且讓它喜歡並銷售你的作品。這可能需要花很多時間才能找到合適的畫廊來培養良好的商業關係，但是一個人在公眾眼中獲得認可是最重要的。可以在你家附近找一家適合展出你的作品的畫廊，這樣你可以經常留意畫廊的動向。與近距離的畫廊合作比較方便：當要更換你的作品來保持畫廊持續有新藝術品時，由於離家近，你在運輸作品上無需太多花費，你可以又方便又省錢。

辦個人展覽。當你開始吸引觀眾注意時，最好將你最得意的作品辦個展覽。這會給你一定壓力，相關的展出期限會增強你的目標感、專注度和熱衷程度。

參與競爭。向藝術競賽和邀請展投作品。獲勝者可以得到免費宣傳，也有許多畫廊或雜誌會經常關注。競賽和邀請展還會向其他藝術家介紹你的作品。最終經過展示和交流也許會帶來其他的機會。

教學。一個人要真正理解之後才能去教學。分享你的知識會促使自己思考並強化信念。怎樣才能做一個好老師？耐心、幽默和共鳴。一個好的藝術老師會通過鼓勵、真誠和信任的態度對一個學生說出最佳的內容。試著教一個朋友去畫畫——也會對你有幫助。

通過教學可以使你和你的作品讓許多人看到。為你的班級做宣傳廣告會把你的名字傳播出

羅馬（Roma）
10½" × 13½" (27cm × 34cm)

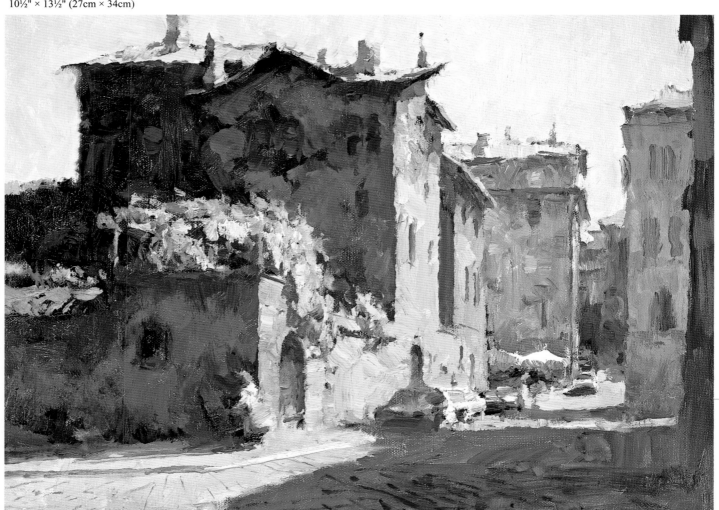

去。一個好老師會有很多人跟隨。你也可能會把你的藝術呈現給大量聽眾，那都是些喜歡你作品的聽眾。許多學生會購買這些作品。

著書。就像教學一樣，出版書籍可以促進你的想法具體化，是一種有助於你出名的方式。當你出名了，同樣能賺到一些錢，而且還可以像一個作家出版著作一樣，比簡單的宣傳廣告使你贏得更多的尊敬。

廣告

廣告非常花錢。要準備花很多錢做很多廣告來持續不斷的吸引人們的注意。多年以來我做了許多廣告，實話說，通過廣告能賣出去的畫很少。不過，也許廣告可以讓更多人知道你的名字。可以將廣告直接郵寄給你的收藏者或展覽會，那樣可以更好將你宣傳出去。

網頁是另一個展示、宣傳和銷售你作品的平台，但是如果在建立網站之前沒有甚麼人關注你的話，一個網站也許沒法引起公眾的關注。如果他們不知道你的存在，人們一般不會搜索你的網站。要通過展覽、雜誌、教學等方式建立聲譽比較重要。做一張容易獲取你網站信息的商務名片。一個網站也許可以讓一些人看到你的更多藝術品的現場作畫場面，這樣可以建立你的顧客群。

委託

委託作品有好處也有壞處。當有人因為你的藝術技巧想花錢來買你的作品時，你會感到很有面子。當然，只有當你確定會得到報酬，才可能會去畫一張委託的畫。換句話說，你是在為顧客畫畫，你也許會發現你對藝術效果的決斷是建立在對顧客需求的預先猜測上的，而並不會去思考甚麼才是對這幅畫最有益的。

我偶爾會接一些讓我感興趣的委託。只要你牢記這種工作中的內在限定因素，就可以自己決定是否要接受這個挑戰。

為你的作品定價

定價的感覺像釣魚。定位準確才會有很多魚上鉤。這是一個困難的決定。很明顯，你得把所花的時間和成本要考慮進去，最重要的是你的聲譽和你作品的質量。一位著名藝術家的畫要比無名氣人士的同品質同尺寸的畫吸引人。但是許多買者會認可那些有希望的藝術家的畫，他們的畫展出效果好，相對比較便宜。定高價會阻礙銷售，但也可以吸引一批新的喜歡精挑細選的買者，他們欣賞優秀的藝術並希望花大量的錢去買。價格太低可能導致此類潛在的買者放棄購買慾望。

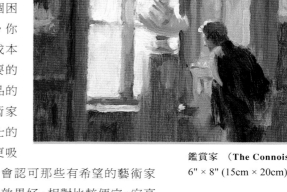

鑑賞家 （**The Connoisseur**）
6" × 8" (15cm × 20cm)

藝術團體和競賽

藝術創作中的大部分過程是孤獨的，所以與周圍人分享你的熱情是對健康有益的。你會通過藝術小組、公會和當地或國家組織得到其他藝術家的支持。在藝術小組中也會像在生活中的其他方面一樣存在著對個人的傷害，所以不要因為那些沒有建設性的批評而氣餒。

向當地、地區和國家評委會展覽投稿是為你的作品取得回報的一種機會。你是怎麼知道自己已經準備好參展了？你也許一直覺得自己作品不夠好，因為藝術家總是嚴以律己不斷努力的，所以我想鼓勵你去試一試。

一個初學者的技巧也許還不能配合他的激情。參與競賽的作品被退回是一件挺讓人覺得挫折的事情。如果發生了，你就把它當作是給予自己的作品更多批評的機會吧。

要記住，一次被拒其實沒有甚麼。評委會也許要從上百張或上千張參展作品中挑選。一名評委對某張作品主題或技法的個人意見會干擾其客觀性。

找到你自己的道路。讓其他人跟隨你。

職業生涯的
指導規則

嘗試全身心投入：全職繪畫

· 我喜歡我的插圖職業，但逐漸，我覺得我只想為自己畫畫。我做了一個選擇，放棄插畫，重新開始。第一年我的收入下降了95%。我的妻子和我對這種變化早有預料和計劃，權衡了風險，思考過最糟糕的情境，打算冒險嘗試一下。我知道如果有必要，我還是要回去純插畫的。

· 多藝術家希望他們可以做一個全職藝術家，但不知道該怎麼做。如果你被想要畫畫的衝動所吞沒，那很好：如果你要在美術職業中成功，非常需要這種動力。

· 你自己計算好風險，然後決定開始。計算你的最低預算，想像一下該如何面對這一切。畫的畫越小，你完成作品的速度越快，作品價格越低，銷售也越容易。所以，如果是經濟困難時期，可以傾向於畫小畫，賣得貴一點。如果你找了一份工作，那麼你就沒有時間去畫畫了，畫畫也只是夢想而已。

· 多人等了很多年去決定，我希望他們會立刻開始做起來。如果你想完全投入到美術行業中，這潭水也許會很冰冷，但這是一種非常振奮和爽快的生活方式。

1.在商業和創作之間找到平衡

有一點壓力也許會促使你畫出最棒的作品，但是太多壓力可能會讓你完全垮掉。找到讓你繼續向前並仍然可以享受冒險的平衡點，在此基礎上繼續為最好的作品而努力。如果有太多訂單佔用了你的時間，挑選那些你想做的，然後學會對剩餘的說不。

2.不要讓沮喪把你拖垮

每個成功的藝術家都碰到過很多拒絕，比那些還沒有嘗試的藝術家多得多，但是被拒絕的那一刻從來沒有讓他們放棄目標。

3.要堅持

當一些藝術家上了一篇專題報導或參與了一次畫廊展覽後，他們自認為已經"成功"了，以為藝術收藏家和錢都會來敲他們的門。事實上，一次成功只是另一個建立信譽和名聲的過程的開始。你的成功就像滾雪球，但它需要很長時間。大多數非常成功的藝術家已經在他們的技藝上辛苦努力數十年了。

4.追隨你的內心聲音

　　不要跟著市場走——跟著市場走也許會帶來短期經濟回報。但這是不會持久的，浮躁的市場會快速轉變需求。對於那些不同於當地口味和文化認知的作品來說可能很難銷售，但有時候陌生的主題是非常新穎和引人注目的。畫任何你想畫的主題而不要猶豫不決。如果你被某些主題吸引，但這些主題在你周圍不流行，試著去找一家可以展覽這些作品的畫廊。過於謹慎保守將導致藝術的死亡，只有優質的作品才會獲得回報。

5.保持進步

　　用新想法、新方法、新技術和新主題來挑戰自己。不要重覆自己做同樣的事，才能繼續進步，我們必須保持激情和活力。

　　藝術豐富了你的生活，充實你的藝術，藝術會回饋你的。但也要記住，在藝術上的成功要比在經濟上的成功更重要：這意味著必須由每位藝術家為自己來判斷成功的生活。

斯莫倫 (Zaans Molen)
16" × 20" (41cm × 51cm)

池塘映像

在1996年8月，我構思了一系列作品。我把最終確定的池塘方案用術語"系列"來描述可能欠妥當。

這個主題並不是簡單的一組作品，也不是在一年裡對一個主題的探索。我把池塘方案構思成一種將每一片池塘封存在畫布上的身體挑戰和心理冒險，把在每天的不同時間段和在所有的季節中所描繪的池塘進行比較。

即使這個方案已經有了方法，但一開始它沒有確切的完成期限。我的計劃是想畫出池塘在一年中每一天的樣子。因為我的教學工作和展覽事務需要旅行，所以我很清楚這個方案要花數年時間才能完成。但我打算制定一個承諾並開始把我要外出的時間和我們回家看亞斯本湖（Aspen Lake）的時間標記在日曆上，亞斯本湖是大約一英畝大小的人工湖。

湖距離我家僅100碼（91m）。我家的前露天平台和餐廳的凸窗直接面對著這一片自然微觀世界。山岳包圍著變幻莫測的池塘，周圍環繞著山楊、平滑柳、松樹和雲杉。

雖然方案的核心在發生變化，但我會保持幾個元素恆定不變。每一張畫畫在6"×8"（15cm×20cm）的板上。我始終使用這套不變的色彩：深茜紅、群青、淺鎘黃和白色。我會呆在一個有利位置，從窗口或前露天平台遠望，始終忠實於這片景色構成的真實性，把物象之間真實關係的物理因素描繪下來。

然而，其他因素可能會發生很多變化。我會在不同的時間段畫這片景色，只要是能夠吸引我的光線效果的，我會將它們一一描繪出來。池塘在一天所有時間段內的變化都會出現在這個系列中，包括月亮升起的夜晚。當然，我不可能控制天氣，在我畫畫時，它有時候每一分鐘都在變。

我的這個方案不是作為藝術家關於觀察的一個簡單系列。沒有感覺的話是無法將這種視覺經驗轉化的。與顏料交融在一起的是我的內心。在池塘中的變化將成為我個人生活變化的隱喻。

5月11日

7月25日

7月29日

8月7日

12月4日

10月5日

11月19日

看著這368幅作品，充分證明瞭一句格言：沒有東西可以比變化更永恆。雖然我們中的大多數未能注意到這點。但這是我們都在追求的一種高級意識。

有趣的是，很多藝術家認為他們本土的風景並沒有讓人想描繪的衝動。當你參與到戶外寫生並開始真正地觀察自然和感覺自然時。任何地方都可能想要去描繪，包括你的家鄉。這片景色可能沒有多大變化，但在你的藝術家眼睛中的這片景色已經在轉變了。

在你的生活中畫點小畫應該不困難。可以嘗試畫一系列能夠產生豐富視覺效果的畫。為你自己制定一個方案，可以讓你擺脫不知道畫甚麼的感覺，更像是一個練習計劃。這個方案會帶領你通過藝術瓶頸階段。要達到你的藝術目標需要數英里——數英里長的畫布。

威雷亞海岸（**Wailea Shores**）
11" × 14" (28cm × 36cm)

加利福尼亞的宏偉（**California Grandeur**）
38" × 62" (97cm × 157cm)

每幅畫是為下一幅畫而上的一堂課。

繪畫使我的靈魂感到愉悅，是我經歷過這茫茫人世的證明。伴隨著妻子溫達以及我信賴的三原色，我發現了廣闊的地平線以及這個星球上各種各樣的文化和環境給人的微妙親切感。然而，沒有想到的是我的繪畫熱情拉開了我和妻子溫達一起冒險的序幕。

27年前，我們開始了第一次冒險：我們的蜜月。這是我們從北亞利桑那州大學（Northern Arizona University）畢業後僅僅一年內的事情，我們是被愛情蒙蔽了雙眼的兩個有著夢想的年輕靈魂，我們認為沒有甚麼能比在不列顛群島度過冬季更好的事了。

我們賣掉了所有財物並開始了搭便車和露營，只有兩個尼龍小帳篷為我們庇護，但我沒有抱怨。多雨雪天氣的蘇格蘭高原、愛爾蘭牧場、海岸和古雅的英國村莊都被畫成了水彩畫，在旅行途中我邊畫邊賣，後來我們延長了在那的逗留時間，這極大地增進了我們與當地人的交流。不管條件有多艱苦，我們擁有了許多難忘的經歷。

六個月後，我們帶著10美元回到了菲尼克斯（Phoenix）。我作為一個自由插圖工作者重新開始了我的職業生涯並在當地和國內取得了一定知名度。成為一名最棒的插畫家是我當時的夢想，這使我進入了斯科特斯德（Scottsdale）藝術家學校，與國內一些最好的藝術家一起學習。一開始的學習是為了提高插畫技能，然而後來我發生了180度轉彎。我迷上了外光派繪畫。

作為一個自由撰稿插畫工作者的十年，我遊歷於歐洲、加勒比海、墨西哥和夏威夷進行繪畫旅行。我痴迷於外光派繪畫，很快我的風格轉向了印象派。當聲譽和賣畫數量上升時，我開始為自己而畫畫。這個"情人"（戶外繪畫）是這麼的迷人，我最終決定跟隨我的繆斯女神，離開了我那難得而賺錢的插畫職業。

離開成功的插畫行業的風險很大，但溫達樂意站在我的身邊並支持我的決定。在藝術學校時所做的實踐和專業訓練，在做自由插畫職業者時所學的商業技巧以及所經歷的截止日期與緊迫時間的考驗，這些都是有價值的，它們是我釋放熱情的基礎。但經過幾年的穩步成長和好運氣之後，我們又從零開始了，我也沒有抱怨。

退出一個工作的最佳方式是遠離那些可能誘導你重新回去工作的任何誘惑。因為需要堅定的決心，我們賣了我們在斯科特斯德的可愛新家，搬到了在新墨西哥州陶斯的藝術家社區。我們削減了各種物品來適應800平方英尺的小屋，這小屋很容易被忽略，它隱蔽在位於陶斯東部森林地帶的高大松樹林中，這將是我接下來要住八年的家，我會在這裡專注於外光派繪畫。這屋子的確比較狹窄，但我同樣沒有抱怨。

在加拿大繪畫旅行中差點碰上好奇的熊之後，我們的尼龍帳篷被四輪野營車壓垮了，當畫遍了聯邦的每一個州之後，我們的家已經遠離故鄉。我們的流浪癖帶著我們去了新西蘭、加拿大、阿拉斯加、法國、義大利和愛爾蘭並做了多次回訪，這些記憶都用色彩儲存在了畫布上。

由於我的作品銷售額緩慢增長了，所以我們需要一個大空間和一個大工作室。此時有一個意外收獲，我們的鄰居要搬走了。我總是對從他們家窗口可以欣賞小池塘夢寐以求。自從搬到陶斯之後，我在每個季節和一天的每個時段都會去畫這個池塘。我已經編選了一系列這樣的小品，把這一年的每一天所畫的作品都編入了這本名叫《池塘映像》（Reflections on a Pond）的書。在長達一年的時間裡，每天對著池塘畫畫是非常刺激的：當你每天都必須要起來畫它時，也就沒有甚麼可以抱怨的了。

我很幸運能夠為自己畫畫，並找到了一群欣賞我作品的觀眾。通過教學研討會、寫文章和出版我的第一本繪畫指南《油畫的光與色》（Fill Your Oil Paintings with Light and Color），我已經與無數人分享了我旅程中的藝術"禮物"。作為一個外光派畫家，我的事跡已經激勵了許多學生和朋友。作為一個藝術家，教學和著書對我的成功和全部作品是有深遠意義的。因為在我小的時候，我對演說感到害怕，從來沒有想過我有一天可以教書和出書。

12年前，溫達嘗試了繪畫，現在這也已經成為了她的興趣。因此我們的共同世界有了巨大的擴展，溫達和我非常珍愛那些已經成為好朋友的學生和收藏者。我們的畫箱將要帶領我們去的下一個地方，總像一個謎一樣吸引著我們。

堅持外光派繪畫，無怨無悔。

冬天的亞斯本 **(Aspens of Winter)**
30" × 36" (76cm × 91cm)

索引

國家圖書館出版品預行編目資料

油畫風景寫生與創作 / 凱文.D.麥克弗森(Kevin Macpherson)作；趙菫榮，李思文譯. -- 初版. -- 新北市 : 新一代圖書, 2015.10
　　面；　公分
　　譯自：Landscape painting inside & out : capture the vitality of outdoor painting in your studio with oils
ISBN 978-986-6142-61-1(平裝)

1.油畫 2.繪畫技法

948.5　　　　　　　　　　　104017642

油畫風景寫生與創作

作　　　者：凱文・D.麥克弗森 (Kevin Macpherson)

譯　　　者：趙菫榮、李思文

發 行 人：顏士傑

校　　　審：王瓊麗

編 輯 顧 問：林行健

資 深 顧 問：陳寬祐

資 深 顧 問：朱炳樹

出 版 者：新一代圖書有限公司

　　　　　　新北市中和區中正路908號B1

　　　　　　電話：(02)2226-3121

　　　　　　傳真：(02)2226-3123

經 銷 商：北星文化事業有限公司

　　　　　　新北市永和區中正路456號B1

　　　　　　電話：(02)2922-9000

　　　　　　傳真：(02)2922-9041

印　　　刷：五洲彩色製版印刷股份有限公司

郵 政 劃 撥：50078231新一代圖書有限公司

定價：450元

ISBN：978-986-6142-61-1

2015年10月初版一刷